U0098676

推開

書法藝術

的大門

許牧穀 著

東大圖書公司

國家圖書館出版品預行編目資料

推開書法藝術的大門／許牧穀著.－－初版四刷.－－
臺北市：東大，2015
面；　公分

ISBN 978－957－19－2907－1　（平裝）

1.書法 2.書法教學

942　　　　　　　　　　　　　　　　97002818

©　推開書法藝術的大門

著 作 人	許牧穀
責任編輯	陳思顯
發 行 人	劉仲文
著作財產權人	東大圖書股份有限公司
發 行 所	東大圖書股份有限公司
	地址　臺北市復興北路386號
	電話　(02)25006600
	郵撥帳號　0107175－0
門 市 部	（復北店）臺北市復興北路386號
	（重南店）臺北市重慶南路一段61號
出版日期	初版一刷　2008年3月
	初版四刷　2015年6月
編　　號	E 901050

行政院新聞局登記證局版臺業字第○一九七號

有著作權‧不准侵害

ISBN　978-957-19-2907-1　（平裝）

http://www.sanmin.com.tw　三民網路書店

※本書如有缺頁、破損或裝訂錯誤，請寄回本公司更換。

自序

民國八十四年是投入專業書畫教學創作屆滿十年，一場大病讓我思索往後教學內容該如何提升。於是以半年時間幾足不出戶，埋首於三百餘本參考書籍之中，歸納相關資料，完成約四百篇介紹文字源由、書家歷史及運筆技法與欣賞原則等文章後，即擱置紙堆約年餘。

直至來畫室求藝的王文瑞老師發覺，課後便積極協助打字，又配合楊豐兆博士等人促成「中華書畫學習網」的完成，已又過了三年餘。期間面臨三位兄長因遺傳疾病相繼離世，自身也舊疾復發又大病一場，毅然放棄應承接之家族企業，選擇單身，全心投入書畫推廣教學。

回首往事，矇混十載光景，其間從事電視書法教學及舉行十三次創作展，時有疑惑，書法的推廣竟是如此乏力，近年來突覺可能是「修心養性」一般認知造成的阻礙。事實上，中國書法的歷史綿長，它的存在價值絕非如此單向，其蘊藏不只是

形式技法而已，同時也兼具觀念內涵和精神理想之探究與運筆節奏體驗等特質。

歷代有關書法著述皆是以比喻法為主，使後人解注過繁，導致研習困擾。所以將書論做系統性的簡化相當重要，尤其書體種類、書家特色、技法介紹之明確化，更不宜輕忽。

著作《推開書法藝術的大門》這本書，原意是希望成為初學者的工具書，因此儘可能將相關知識做一概論的介紹，內容難免籠統，恐有疏漏，故盼各學界先進及書法同好，不吝指教。

玉璞房主人　許牧穀於臺南

推開

書法藝術 的大門

目次

知識篇

壹　文字的故事

一、甲骨文

關於中國文字產生的確切年代不得而知，從各朝代所發現的實物中分析，產生多種看法。唯一可確定的是，文字的形成絕對不是一天或一人所創造的。

大體而言，文字最早可能是由繪畫構成的符號。為什麼有繪圖的動機呢？據專家的推測，它背後涵蓋極重要的觀念！古代以狩獵為生，後來改為畜牧，這個階段即是利用結繩的方式來幫助記事。我們可以做一個有趣的推測：當初有可能是以顏色或大小來代表羊或牛，在計算時趕一頭便打一個結，遇到十頭時打一大結（這即是所謂結繩記事的由來），但是由於牲畜的數量與種類很多，只依靠結繩仍造成記事困擾，後來遂演變成以繪圖來取代，形成方便記錄的符號。我們所知道的象形文字就從此開始了。

繪圖這個方法除方便記憶外，也具有溝通的功能，但當時尚未發明紙張，於是古人就地取材，以獸骨、龜甲等為紙，用利刃在上面刻畫圖案，變成現今我們所知道的甲骨文。

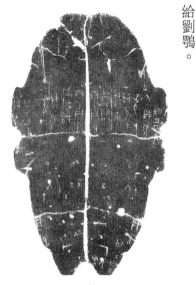

▲殷龜腹甲卜辭

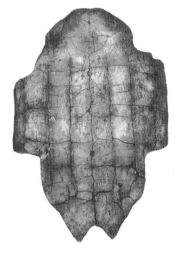

▲龜甲文字

當時在龜背或龜腹刻字，除記數外，多半是貞卜文字。他們的方法是在龜背挖四個洞或二個洞，保留背裡原有的一層薄膜，以樹枝或稻草燃燒，薄膜因熱脹冷縮而產生裂紋，看龜甲裂的角度來研判今年的吉凶，並在龜背或龜腹便留下刻字來幫助記憶。

底下是發現甲骨文的一段小故事：清末文字學家王懿榮，因病派人至北京前門外菜市口的達仁堂買藥，當時著名文學家劉鶚正在王家作客，無意中發現中藥材所謂的「龍骨」上，有類似文字的刻痕（龍骨就是甲骨的化石）。劉鶚與王懿榮共同研究，認為應是古代文字，於是託骨董商范維卿四處蒐購研究，不過隔幾年王懿榮卻因重病去世，遂將收藏交給劉鶚。

二、金文

在發現甲骨文後，學者對於古文字名稱的界定，便以刻在什麼器物去分別。通常鑄刻在金屬上的文字，便稱為「金文」，它的產生與運用大約是在商周年代。

商周時代的金文，內容多是記載製作或擁有此器物的人的一些相關資料。金文的書寫具多樣化，有方峭及圓潤。

商代的銘文以一字至六字居多，目前出土的實物中，最長也不過五十字；但是到周代，字數變多，所記錄的事物也愈多，例如「散氏盤」共有三百五十七字，它記載兩國戰爭後言和的經過，並將割地狀況鑄刻在盤上，作為證物。

我們所知道的金文在二千多年前就已發現，而甲骨文的內容辨識，也是根據金文分析而成的。在東漢有本重要的文字工具書──許慎所編的《說文解字》，就收錄許多秦代銅器上的文字。

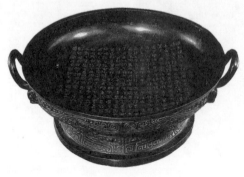

▲散氏盤

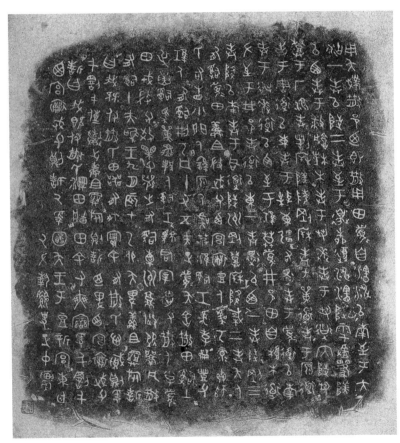

▲散氏盤銘文

三、石鼓文

所謂的「石鼓文」即是指刻在石上的文字，它起源於周代，唐初在陝西鳳翔被發現，但曾遺失一次，直到宋代又被找到，存放於宋徽宗時的保和殿，金人滅宋時則轉運到北京，是目前發現最早刻在石上的文字。

石鼓文是刻在十塊鼓形石上，每鼓約三尺，記載秦國君王遊獵的經過。據專家考證，為秦襄公八年之器物。

石鼓文的字體是小篆之前的文字，於是文字學家把它歸納為「大篆」的系列裡，也是往後學大篆最佳的基本範例。石鼓文的字形富規則性，筆畫帶有厚重與勁道氣勢，影響秦朝小篆的發展甚多。

▲石鼓文

四、小篆

東周以後，諸侯割地爭霸，各區域的語言文字彼此不同，秦代統一天下，在施政與教育上便遭到很大的困擾，於是秦始皇的丞相李斯將部分不適合秦朝公文使用的文字廢棄，並把繁雜不便的大篆（籀文）改為簡便易書寫的文字，以適應當時的需求。李斯統一文字的作法，對漢字的規範貢獻良多。

李斯整理文字時，曾留下〈琅琊臺刻石〉及〈泰山刻石〉，透過官方記功刻石及權量等方式推展。然而這種方式應用範圍有限，日常書寫也不方便，難度頗高，因此懂得識別的人不多，所以小篆雖然是朝廷規定的正式文字，但因不適合當時形勢發展，所以成為正式文字的時間並不長，後來逐漸被民間流傳的隸書取代。

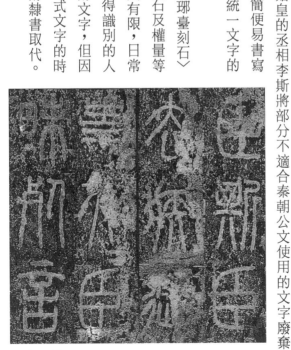

▲泰山刻石

五、隸書

由於小篆書寫不便，秦代末年，小篆逐漸演化成「隸書」，其字形把圓轉的改為方折，在書寫上變得較為方便，當時徒隸的官獄的文書來往，都使用這種文字，因此叫「隸書」。

傳說「隸書」是當時有個獄吏程邈，因犯罪被關在牢中十年，在這段時間將繁複的大小篆做整理簡化，編錄三千多個字呈獻予秦始皇，而釋罪放出，並封官賞獎。其實中國文字的變化絕不可能由一人而完成的，它的變化是根據書寫的工具和生活需求，經眾人日久累積，不斷創造而成形，所謂何人所創只不過是經由整理或以他為代表。

隸書的發展之初仍帶有篆書的形態，所以我們稱秦代使用的叫「秦隸」，由於當時仍未發明紙張，秦隸大多是書寫在木、竹片上（木、竹簡）。到了漢代，隸書發展愈來愈成熟，其外形與秦隸有所差別，它的書體工整且筆畫有波磔，結構扁平，所以我們稱之為「漢隸」。

漢隸至今已成為隸書的代表，可見它在中國書法歷史中占有極重要的地位，它所展現的局面具有承先啟後之作用。

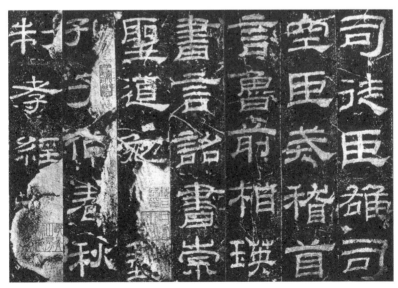

▲曹全碑

▲乙瑛碑

六、章草

在隸書定型後，亦因過於工整，結構規律，有人覺得過於拘謹，於是書寫時隨意運筆，形成所謂的章草，它的字體脫離隸書的規矩，卻保留隸書之波磔，成為當時更方便書寫的書體。

關於章草的由來，有不同的說法。有人說在漢元帝時史游所整理，也有說是漢章帝甚愛此書體而命名，或相傳是漢章帝所創造的。但最普遍的說法認為是漢章帝由於喜愛當時杜度的草書，特准他以此為書體上奏，因寫於奏章上，故名「章草」。

章草繼承篆書、隸書筆意及輪廓，但章草僅輕鬆散了工整的隸書，卻又字字區別，每字仍有固定章法，始終無太大變化，但也扮演了往後真書、行書或草書的先鋒。

▲王羲之　豹奴帖

七、今草

在漢代盛行的章草，又演化成另一書體，形成所謂的「今草」，它的意思為「現今通行之草書」。此時草書已完全擺脫章草之波磔，行筆更加灑脫，強化筆畫間的聯繫，以一筆而成，氣勢連貫，字形更為奔放。

相傳東漢的張芝最擅長今草，而有「草聖」的雅稱。據說張芝勤習書法，從來不擇紙筆，日常用具皆可作模擬書寫之工具，平時常常對銅鏡執筆以糾正姿勢。為勤練書法，張芝在家門前挖方圓數丈的水潭，寫完字後將毛筆與硯臺在水潭裡清洗，一年復一年，水池

▲張芝　八月九日帖

之清水竟全都被染黑。

事實上，草書與大小篆、隸書、章草相較，書寫更為簡便，它減去漢隸繁瑣筆畫，並打破方形的模式，書寫之效率更為提昇。

八、真（楷）書

在隸書發展成章草，蛻變為今草的同時期，亦醞釀了「真書」的發展。真書的名稱由來，概略上因其行體方正，筆畫平直，與草書風格相反，因此亦被稱為「正書」，視為真正被肯定的書體。

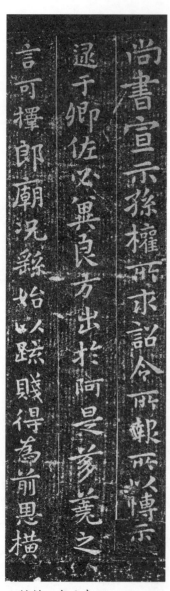

尚書宣示孫權所求詔令所報所以博示
逐于卿佐必異良方出於阿是彥羲之
言可擇郎廟況��始以蹤賤得為前思橫

▲鍾繇　宣示表

真書確切的起源年代應該在漢末，它的產生跟其他書體一樣，是為因應書寫便捷與容易識別的要求。而真書的特點是什麼呢？與隸書相較，橫劃明顯波磔消失了，只在捺筆應保留簡便波磔。另外將隸書的橫扁變為方正，讓書寫者能寫得全篇整齊，此種變革從現代應用上，亦可證明是方便的字體。

雖然它的字形具規矩化，在線條上不受侷限，但由於中國特有的書寫工具——毛筆，剛柔並濟的特性，相對賦予了真書不同的風格，另呈多樣面貌，進而產生變化極多的書體。

不過當初的真書名稱並未被確立。

九、行書

行書有人以為是從真書變化而來，亦有人認為是以章草為基礎而發展出的另一種書體。在形態上，行書不像章草具有波磔，點畫又較真書靈活流暢；時間上，行書出現於漢末，稍晚於章草，幾乎與真書同時，到了晉代開始盛行，所以將行書視為介於真書和草書之間的書體，大致不錯。而且行書確實比真書簡便，且比草書易辨認，因此成為人們日常生活中最常使用的書體。

▲王羲之　蘭亭序

行書的特點，以行筆而言，它加強運筆節奏，多用連筆，原來的真書直線特徵改為弧線；另外在字形上，伸縮性極大，結構富變化。從當時留下的字跡中，可發現同樣的字有多種寫法，且其結構尚可楷草並用，隨意伸縮，不受限制，充分將中國文字帶入藝術的境界。

行書名稱的由來，據說是當初用於一般公文及書信的字體，有一名稱為「行押書」，故叫「行書」。不過如以行書運筆似行雲流水之書寫特性，將此名稱視為形容其內涵較為切宜。

貳 特殊的書寫形式

除了上述書體之外，尚有多種特殊書體，例如蝌蚪文、鳥蟲書、瓦當、飛白書、榜書、館閣體、簡書等。這些書體將書法的實用性與藝術性這兩大特色各進一步豐富不同面貌。

一、蝌蚪文

漢代通行的文字以隸書為主，但漢末產生另一書體，此種書體在筆畫起止處，皆以尖鋒來書寫，其特色是頭粗尾細，形似蝌蚪，所以名為「蝌蚪文」。

這種書體存在的時間相當短暫，現已無人使用。從流傳的遺物當中，可發現風格與西周銅器上的文字相似，另外商代甲骨及玉片的雕刻與陶器上，都有類似的字跡。

▲蝌蚪文

據說在魏時使用也極廣泛，是運用在小篆的書寫上，其筆畫較細，可見入筆有頓挫筆法。這種書寫風格，起筆與收筆較尖銳，中間稍前部分則加重線條，充滿表現特殊的趣味；不過就外形而言，可能極易造成整體畫面太尖銳，線條與整體布局無法協調，難怪在唐代以後便極少見到。

二、鳥蟲書、瓦當

春秋戰國時代有以鳥形，或作鳴蟲形狀的文字，其寫法是屬篆書的一種，稱為「鳥蟲書」。

鳥蟲書是篆書的變體，與小篆最大的不同是無整齊與圓的形態。這種風格一直影響到南北朝的碑額、基志蓋，是極富變化的裝飾文字，連現在的篆刻家也以此體刻印。

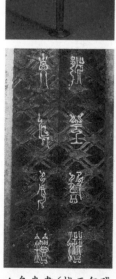

▲鳥蟲書（越王勾踐劍）

另外在秦漢時也曾將文字加以變化，甚至於是採圖案的方式，刻在瓦當上，叫「瓦當文」。此種經美化的文字，通常是利用在宮殿以及屋瓦製作上，明顯改善單調的瓦當，形成獨有的藝術，讓人在視覺上充滿藝術享受。這種「瓦當文」至今仍有人利用於建築物裝飾，甚至印在紙張上，用於豐富對聯作品之神采。

三、飛白書

相傳在東漢靈帝時，有一位工匠用刷白粉的帚寫字，當時大書法家蔡邕見到，進而仿效成「飛白書」。它是由於在宮殿題匾的字體需大，有時可達丈餘，所以不易一筆寫足，變成留有刷痕，空白過多，因此而命名。

飛白書的字體多半是以隸書筆法為主，像橫畫的起筆，亦使用「欲左先右」，巧妙的以筆勢圓轉；在豎畫起筆，也以平圓方式轉入側筆直下；在點畫則以扁筆方式

▲飛白書　李世民　晉祠銘碑額

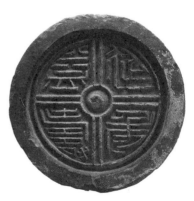

▲瓦當文（延年益壽）

直接書寫，做「S」形的變換，所以飛白書富有轉動飛躍的特殊筆趣。

除了題匾，飛白書在當時也被運用於紀念碑與墓誌銘上，尤其在漢魏時代最廣泛利用。

不過流傳至今，已很少人攻習這種書體，雖然一般在書寫時，偶有筆之刷痕，也被稱為「飛白」，但此處是指線條所呈現的形態而言。

四、榜書

宮廷門額上的大字，古時候被稱為「署書」，一般人也俗稱「榜書」。

什麼叫「榜書」？榜書與平常寫字方式不同，因為要把大字寫得完備、精巧，是相當不容易的，所以古人認為採碑體文字書寫較適合，且運筆要使用臂力來完成，使用的毛筆亦要隨字體大小來選擇。當字體大到數尺至丈餘，普通毛筆便無法使用，於是古人用碑布或棕帚來取代。這種方式除了要書寫技巧純熟外，還要有強壯的身體才行。

古時候較少人使用帖派的風格書寫榜書，因為在整體氣勢上

▲榜書　慈禧太后手跡

較瘦弱與稀鬆。榜書的書寫要求，是以平穩及筆力勁健為基本。

五、館閣體

在明初，沈度、沈粲兩兄弟的小楷深獲明成祖推崇。因此明、清的考試皆要求以此體書寫。其基本要求是，寫得烏黑、方正、大小如一。由於當時館閣及翰林院中的官僚大都擅寫這種書體，所以稱「臺閣體」或「館閣體」。

館閣體是一種官方書體，它的起源是受元代大書法家趙孟頫的影響。清初，由於明代董其昌書風受康熙皇帝喜愛，乾隆皇帝亦極力提倡，當時的讀書人為迎合考試制度，不得不專習館閣體。

但在乾隆後期，由於書法受阮元提出南北書論的衝擊下，而改變風尚，以後文人在求得功名後，便轉寫富藝術風格的書體，不過這種現象，在咸豐年代後已不再盛行。

▲館閣體　宋克　錄趙子昂蘭亭十三跋

六、簡書

由於西漢時尚未發明紙張，因此當時寫字是以毛筆沾墨書寫在木條上，這些文字稱為「簡書」，也稱「漢簡」。由於書寫方式並無規格化，有的自然生動，有的極富妙趣，有些是粗獷樸實，更有筆畫剛勁，線條流暢的風格呈現。

東漢的簡書比西漢較成熟些，一般的形態是以隸書的筆法融合篆書的技巧，採自由發揮的方式書寫，所以風貌富變化，卻因不受拘束，成另一風貌的書體。從部分出土的簡書中，可以發現當時人對藝術的創造力是多麼豐富。

簡書的筆法，大都是採藏鋒與中鋒的筆法來書寫。在大字方面，是根據隸書的筆法書寫；小字則以運用指力較多，同時也是使用較廣的字形。通常小字的漢簡是承用篆書的筆法為主，但在布局與筆法上，卻不受篆書外形限制，這些書體的產生，無形也帶動草書的發展。

▲雲夢睡虎地竹簡

參 各朝書法特色及書法名家

一、魏晉南北朝

(一)魏晉時期

東漢末的書體發展扮演了承先啟後的關鍵，尤其在三國時期更造就許多書法家，當時中原著名書家有韋誕、鍾繇、邯鄲淳、皇象等，其中以鍾繇最為突出。

鍾繇（151～230），河南長葛（古稱潁川）人，字元常，官至太傅。他的書法吸取歷代各家之長而自成一格，韋誕去世後，鍾繇得到其所珍藏的漢代書家蔡邕的〈筆論〉，書法更加精進，亦能書寫隸、真、行、草書，擅於線條勁骨。

關於鍾繇學書法的傳說故事甚多，據說其努力到連睡覺時還運用手指在被子裡勤練用筆手勢，把被子都劃破了。另外在年輕時，曾於抱犢山讀書，以山石樹木為紙，不久將住處附近寫黑了。

從藝術地位而言，鍾繇被視為真書開創者，我們可以從流傳下來的〈宣示表〉、〈賀捷

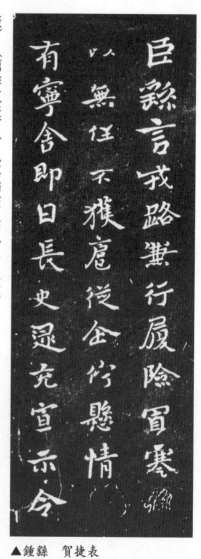

▲鍾繇　賀捷表

表〉、〈薦季直表〉看見其點畫之間富有異趣。在字形上其書體較扁，用筆方且圓，含有隸書筆意，可說是真書之極品。

在東晉，享富盛名的書法家，就是我們都熟悉的，中國最偉大的書法家王羲之。王羲之(321~379)，字逸少，琅琊臨沂人，官至右軍將軍，所以亦有人以王右軍尊稱。年輕時曾從衛夫人學書法，博覽前代書法名家字跡，因此集眾之優點，並擅寫各體，王羲之的草書、真書、行書用筆勁健、純出自然，是書法史上舉足輕重的名人。

王羲之書法藝術，吸收了李斯及蔡邕的精華，更值得一提的是王羲之又能擺脫傳統的限制，開創新的境界。王羲之行書以〈蘭亭序〉為代表作，書風端秀清新，被譽為天下第

一行書，據說日本書體受此影響頗深。另外楷書作品《樂毅論》筆力雄健，亦十分有名，其草書作品《十七帖》更是受人喜愛。

王羲之的《蘭亭序》寫於晉穆帝永和九年(353)三月三日，分為二十八行，共三百二十四個字，據說曾另寫過一百多次，總比不上最初所寫的，所以王羲之特別珍惜此帖。

王羲之的《蘭亭序》真跡，後來傳給子孫至第七代智永和尚，智永為出家人，改傳弟子辨才。相傳當時唐太宗對於《蘭亭序》極為欽仰，於是派蕭翼以太宗亦有同真跡收藏，激起真假之爭，原跡才展現而被蕭翼騙取，而為太宗得之。

我們所看到的《蘭亭序》是太宗得到後，命當時名書法家虞世南、歐陽詢、褚遂良等

▲王羲之　蘭亭序

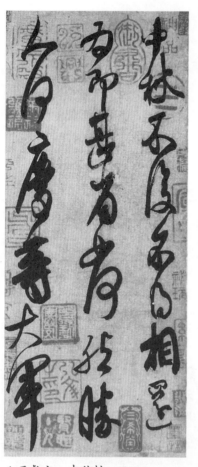

▲王獻之　中秋帖

人臨寫外，另有馮承素以臨摹方式完成，分別賜給皇子及大臣永久珍藏。不過原帖在唐太宗去世後，陪葬於昭陵，現在所看到的版本，只是當時的臨本或刻石的拓本而已。

王羲之的書法能有如此成就，是長久的磨練與本身天賦相配合。他研習書法相當專心，傳說曾有一次，書僮擔心王羲之因練字忘吃午餐，送包子和一碟醬油供他食用，王夫人亦至書房關心，看到王羲之時，則哈哈大笑。原來王羲之專心到誤將墨汁當成醬油，弄得滿嘴都是，可見他的用功。

王羲之苦練書法，自古以來其成就便得到絕佳的讚揚，他的努力也影響到後代，其第七個兒子王獻之亦是十分著名的書法家。

王獻之（344~388），字子敬，嘗任中書令。在草書的成就上，有人認為已超越他的父親。王羲之的草書字與字不相連，王獻之則創造上下相連的草書，後人將它稱為「連綿草」；另外王獻之也將行書書帶入這種筆法，最著名的是〈中秋帖〉。據說王獻之曾經向父親建議此法，對王羲之書法概念幫助頗大，可見王獻之的書法論點實在高超。

王獻之在幼年時，羨慕父親的書法成就，曾經苦練很久，由於進步緩慢，轉請教父親，王羲之指著水缸，告訴他如將這水缸的水磨墨用完，應該會有進步，這是勸勉他更努力的方法之一。有一次寫了「大」字後，王羲之看到便順手執筆加上一點形成「太」，獻之拿給母親看後，王夫人極高興的告訴他，學了三年終於有一點像王羲之所寫的。心裡很明白内情的王獻之於是更加努力，終於有能與父親媲美的成就。所以我們一提到書法，常說到

「二王」，指的就是這對父子。

(二) 南朝

東晉滅亡後，政局呈南北割據的狀況，因為南北朝的生活方式與社會風氣不同，所以在書法也有所差別，一般來說，南方媚麗勁秀，北方樸實厚重，各具地方特性與優點。當初的南方有宋、齊、梁、陳四個朝代，南朝宋時羊欣較著名，他是王羲之的外甥，王羲之的擔任吳興太守時，曾見羊欣所寫的書法，十分讚賞，於是親授筆法。羊欣成為王羲之的學生，自稱為王羲之之後第一人。

南朝受到二王的書風影響，大多以二王為學習範圍。

南朝齊時的書家中，以王僧虔較為有名，他是王羲之第四世孫，同樣以二王書風為主，不過在書法藝術地位上可能比羊欣更高。在梁以蕭子雲最著名，起初真書學王羲之後來改習鍾繇。在陳時因為該國僅存在三十年，所以較著名的書法家如智永和尚（王羲之第七世孫）都被歸入隋朝之範圍。

(三)北朝

當時南朝禁止立碑（刻石紀念），在北朝則無此約束，所以也盛行造像與題記，這種情況便帶動書法風格產生許多變化，書法遺跡既豐富又精美。通常在這階段的書法風格稱為「魏碑」。

「魏碑」的書體大部分是刻在石頭上，所以頗有磅礴氣勢，不過更重要的，不像同期南朝一樣遵照二王固定的寫法，字形更富變化。較著名的碑版有〈鄭文公碑〉、〈石門銘〉、〈龍門二十品〉、〈張猛龍碑〉等。尤其〈鄭文公碑〉的書寫者——鄭道昭，其書法造詣被譽為「北朝第一」，可與王羲之媲美，其書法風格對後來的唐朝楷書影響很大。

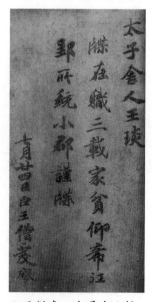

▲王僧虔　太子舍人帖

二、隋唐

(一) 隋朝

隋朝的書法，從字體的演變來看，是真書承先啟後的時代。因為當時篆、隸已不存在日常生活中，取而代之的是真書，不過這時期的真書也逐漸規矩化。這種趨勢，是因隋朝統一中國，結束自晉以來三百年的政治動盪，使天下安定，獲得經濟的提昇，在文化奠立基礎，才有如此成就。雖然隋朝存在短促，卻為我們留下整密瘦健，造詣完美的書法作品，其名家書跡，又以智永和尚最富盛名。

智永和尚俗姓王名法極，是王羲之第七世孫。本身收藏許多二王的書法作品，年幼時

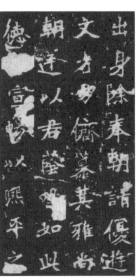

▲鄭文公碑

▲張猛龍碑

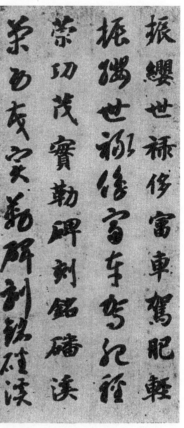

▲智永 真草千字文

便研習王羲之筆法，特別擅長真、草。後來與兄王孝賓出家，宣揚佛法，他曾在永欣寺閣上習書，並發誓「學不成不下樓」，研習書法達三十年不曾間斷，終有成就並享有盛名。當時向智永索求書法作品的人眾多，使所住房子門檻被踏壞，可見其書法作品受歡迎程度，他所書寫的《真草千字文》更是流傳至今。

(二)唐朝

唐代的書法盛行，尤其唐太宗本身也是善書法的皇帝，對於書聖王羲之書法極為推崇，於是廣為蒐集，在蕭翼以計謀從辨才和尚處騙得《蘭亭序》後，交由初唐三大家——虞世南、歐陽詢、褚遂良臨寫，使當時書法藝術大放異彩。

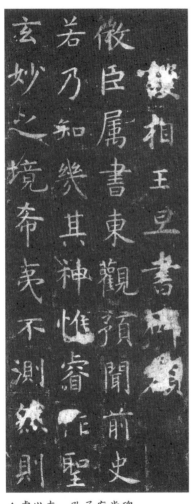

▲虞世南　孔子廟堂碑

根據古書記載，由於唐太宗提倡書法，唐代近三百年，著名的書法家約有二百四十五個，這些名書法家，有所謂的初唐楷書四大家，分別為虞世南、歐陽詢、褚遂良、薛稷，另盛唐之大家是顏真卿，在晚唐有柳公權。

其中以虞世南最得唐太宗器重，時與他探討書法理論，幾乎是唐太宗的書法老師，虞世南的書法可說是上接魏晉，下啟初唐書風的代表人物。

虞世南（558～638），字伯施，浙江餘姚人。生於南朝陳武帝永定二年。太宗時任弘文館學士，貞觀七年為祕書監，封永興縣子，後做銀青光祿大夫，所以亦稱「虞永興」或「虞祕監」。卒於唐太宗貞觀十二年。其書法傳世著名的有〈孔子廟堂碑〉。

〈孔子廟堂碑〉作於唐貞觀七年(633)，碑文是虞世南撰寫，傳說僅拓數十本紙賜與王

公貴臣，進呈給太宗，獲賜會稽內史印（此印是王羲之曾佩用），不久石碑破毀，在武后

長安三年(703)又重刻，但現在也遺失，今僅存有王彥超摹刻於宋代建隆至乾德年間

(960~976)，在陝西西安，俗稱「陝本」；另外在元朝至正年間(1264~1296)又重刻於山東

城武，俗稱「城武本」。

在初唐四大家，除了虞世南外，另有歐陽詢在隋朝時已是成名的書法家。現就其生平

簡述及所書寫的楷書極品〈九成宮醴泉銘〉與著名作品名稱介紹如下：

歐陽詢(557~641)，字信本，湖南長沙人，唐高祖時任官給事，後受封太子率更令，弘

文館學士。他的書法亦是學自二王及劉恆，而獨有風格，傳世書跡著名的有〈化度寺碑〉、

〈九成宮醴泉銘〉，另著有書法理論〈付

善奴傳授訣〉及〈用筆論〉。據說能書寫

八種字體，其筆力勁險，遺留書法以〈九

成宮醴泉銘〉最為著名。

〈九成宮醴泉銘〉：唐貞觀六年(632)

七十六歲時作，碑書二十四行，每行四十

九字，碑高七尺四寸，寬三尺六寸，文章

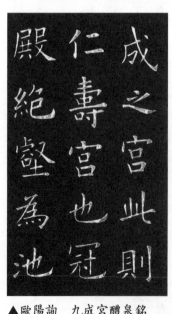

▲歐陽詢 九成宮醴泉銘

▲褚遂良　孟法師碑

是當時宰相魏徵所撰寫，傳世拓本以明代所收藏之北宋版最好，現在保存於北京故宮博物院。

虞世南在太宗貞觀十二年去世後，太宗便常感嘆無人可以共談書論，於是當時宰相魏徵便推薦當時僅三十六歲的褚遂良取代。傳說太宗所收集的王羲之真跡交由褚遂良分辨真假，從不失誤，頗獲唐太宗讚賞。

褚遂良（596~658，一說 596~660），字登善，杭州錢塘人，太宗時任諫議大夫，兼知起居事、中書令等。高宗時封河南縣公，人稱「褚河南」，傳世書跡有〈伊闕佛龕碑〉、〈雁塔聖教序〉、〈孟法師碑〉、〈房玄齡碑〉。另舉世盛名的〈蘭亭序〉之神龍本就是由他所臨寫。

〈孟法師碑〉：唐貞觀十六年（642）四十六歲時所作，原刻石已遺失，文章是岑文本所撰寫，留存的拓本僅見清朝臨川人李宗翰收藏的唐代拓本，經裁剪有十二頁，每頁四行共七百六十七字。

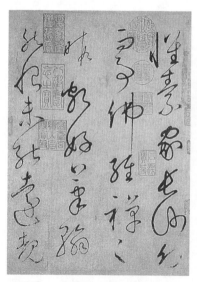

▲孫過庭　書譜

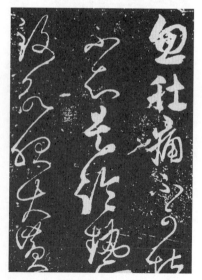

▲懷素　自敘帖　　　　▲張旭　肚痛帖

褚遂良的楷書和歐陽詢一樣都學自二王，但也受北朝風格影響，而另有發展，其書法偶有行書的筆勢。除了初唐四大家外，在其後有擅草書的孫過庭、張旭、懷素及擅長篆書的李陽冰等人，因擅書法著稱名家。

孫過庭（648~703），字虔禮，對於其籍貫有多種說法，不過他自稱吳郡（蘇州）人，在唐高宗任率府錄事參軍，所著的《書譜》不但筆法濃潤圓熟，且文中有許多獨到見解，是書法美學名著之一。

張旭大約是唐高元至天寶年間的人，字伯高，吳郡（蘇州）人，官至金吾長史，也被稱為「張長史」。他的書法也是學自二王，平日嗜酒，每次喝醉，便呼喊狂走才提筆寫字，據說有時竟以頭髮寫大字，酒醒後便沾沾自喜，故有人稱他為「張顛」。繼張旭後又有一狂草書家，便是懷素，後人並稱這兩位狂草大師為「張顛狂素」。

懷素（725~785），字藏真，本姓錢，長沙人，年少時因家貧無錢買紙，種芭蕉取葉為紙，做練習之用。他所寫的〈自敘帖〉是敘述學書經過與書法成就的文章，現今是中國著名的名帖之一。

唐朝書法盛行，如行書、楷書及草書經多人創新與發展，可說是黃金時期，不過其風格多以瘦秀為主，筆法大多師承王羲之與王獻之父子。但張旭的學生顏真卿卻另開創氣勢磅礴的楷書體，世人稱為「顏體」。

顏真卿（709~785），字清臣，京北萬年（陝西西安）人，另一說法是臨沂人。唐玄宗時任殿中侍御史，後因得罪楊貴妃哥哥楊國忠，被派至平原（山東）任太守，所以人稱「顏平原」。後因平定安史之亂有功，再度入京任吏部尚書、太子太師及封魯郡開國公，後人常以「顏魯公」尊稱。

顏真卿書法初習自己的父親，後研究褚遂良，再求教於張旭。在筆法與字形結構上，突破傳統以二王為主書風，脫穎創新，而有自己的面貌。流傳的作品很多，較著名有〈多寶塔〉、〈麻姑仙壇記〉、〈顏勤禮碑〉等，並著有書論〈述張長史筆法十二意〉。

〈顏勤禮碑〉：唐大曆十四年（779）是七十歲時所寫的作品。石刻四面，碑寫四十四行，每行三十八個字，碑高二百六十八公分，寬九十二公分，原石在陝西西安，在宋朝元祐年間石碑遺失，西元一九二二年重現於西安碑林。此碑經過千餘年，損傷不嚴重，字形清晰，是「顏體」可靠的代表作之一。

在介紹上述幾位書法大家後，我們再來敘述唐朝自譽為秦朝李斯篆書傳人──李陽

▲顏真卿　顏勤禮碑

冰。

篆書經李斯整理後，一直延用到漢初，不過日常生活中很少人用來書寫。但李陽冰卻以篆書揚名於唐代，無人能出其左右。

李陽冰，生卒年不詳，僅知他是唐大曆年間人，字少溫，原出生在趙郡（河北趙縣），後來居住雲陽。曾任縉雲令、當塗令，後官至國子監丞、集賢院學士。據說當時篆書已成絕學，而出土的篆字石碑〈碧落碑〉被視為無價值的作品，李陽冰受其影響，發憤圖強研究篆書，而成為獨一無二的唐代篆書大家。他除了篆書之外，亦擅於隸書，值得一提的是，當時以楷書著名的大書法家顏真卿所寫的碑，碑額多數由李陽冰以篆書書寫，可見在當時足與顏真卿比美。李陽冰的〈三墳記〉更是後代學習篆書一個重要的範本。

▲李陽冰　三墳記

在這個時期除這些擅草、篆大書家外，還有富盛名的李邕、徐浩等。

李邕（678~747），字泰和，廣陵江都（江蘇揚州）人，天寶年間曾任北海太守，人稱「李北海」。他集文學及書名滿天下，在唐太宗時擅長以行書寫刻石碑後，是寫碑志的能手。他的書體運指、腕靈活，擺脫舊習，至今還為後人稱讚。

徐浩（703~783），字季海，越州（浙江紹興）人。他的祖父及父親亦是當初有名書法家。少年時飽讀詩書，由於得父親徐嶠之傳授書法，終自成一家。在肅宗時官至中書舍人，當時皇帝的詔令多出自他之手，文章精緻，書法典雅，深得肅宗的愛護。據說他亦能寫八種字體，尤其楷書更有很高的評價。

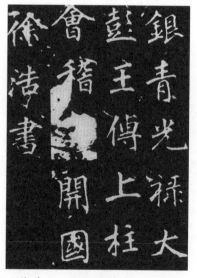

▲李邕　麓山寺碑

▲徐浩　不空和尚碑

三、宋朝

(一)北宋

唐代末年，由於國土被瓜分及政治腐敗，所以形成歷史中的五代，在經唐代書法藝術影響下，產生了一位著名書法家——楊凝式。他非常厭惡那個混亂的時代，便整天裝病、裝瘋賣傻，所以當時的人都稱他「楊瘋子」。楊凝式的長相奇醜，但詩文與書法都擅長，尤其草書最為眾人欣賞，他的草書繼承張旭，並創造屬於自己的風格，宋代多數書家都深受他的影響，尤其宋代大文學家蘇軾及黃庭堅、米芾受他的啟示更多。

▲楊凝式　韭花帖

楊凝式的書法亦初習二王，並學顏、柳，可說是上承唐代下開宋朝的書法大師。以二王為主的帖學，更激烈加速盛行於宋代。在這階段除了和唐代一樣追求二王書法風格外，值得一提的是此時文人或書法家因愛好而廣泛蒐集資料，進行鑑別，研究真假，對書法墨跡進行有系統的整理，在書法史上有不可忽視的貢獻。

宋代的書法與唐代相比較，唐代以講究筆法繼而發揚光大，宋代則強調書寫氣勢而另有趣味。書法在宋代已成讀書人及貴族普遍酷愛的一項藝術，更為日常的休閒活動之一。但宋人對唐楷嚴謹的筆法卻不是那麼嚮往，改以揮灑的行書進行創作，其中所謂的北宋四大家，分別是蘇軾、黃庭堅、蔡襄、米芾，他們的書法被後人極推崇，現在將蔡襄及蘇軾先介紹如下：

蔡襄（1012~1067），字君謨，興化仙遊人，官至端明殿學士，又為吏部侍郎。書法曾學虞世南、顏真卿，並兼學晉人之筆法，因所寫之書法種類很多，又能融會貫通、獨創新意。

蘇軾（1037~1101）字子瞻，號東坡居士，四川眉山人。他是一位多方面才能的藝術家，集詩、文、詞、賦與書畫之專長，當時他的文章很有名氣，書法更是得到大家的欣賞。蘇東坡在宋代書法史裡，可以說是承先啟後的人物，他繼承唐代書風，又能使自己的書法擁有獨特風格，算是創新者的代表。

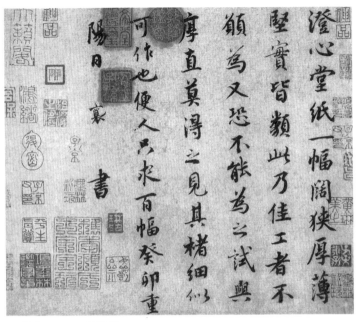

▲蔡襄　澄心堂紙帖

▲蘇軾　黃州寒食詩帖

在簡介蔡襄及蘇軾後，所謂真正宋代的書法特色，才算是開始，因為宋代之前五代楊凝式，或蔡襄都是受唐人及二王書體拘束，所以有人說蘇軾、黃庭堅、米芾才是宋代書法代表人物，因為除繼承原有技法外，亦獨創自我風格，才得有成就，現在我們來看看黃庭堅的介紹：

黃庭堅(1045~1105)，字魯直，洪州分寧（江西修水）人，又號山谷道人。他是宋代著名文學家，同時也是蘇軾的學生。詩文書法與其師有不同風格，書法以行書最著名，楷書也有自我特色。黃庭堅亦是王羲之後能集各家所長而有極高的造詣的書法家，他的書法與蘇軾比較，字體稍長，無論小楷或行草都具有挺直秀氣的筆意。有人說黃庭堅的書法，在宋代已達到高超的境界，故常與蘇軾並稱為蘇、黃，而其書法從宋代至今皆為人稱道，作為學習之範例。

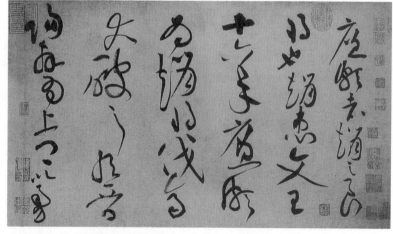

▲黃庭堅　廉頗藺相如傳卷

在宋代集文學與書畫藝術之專才於一身應屬蘇軾，不過黃庭堅在詩文及書法上亦享有盛名。另外在書畫方面名氣極大的人物，就是被譽為書畫博士的米芾，關於他的生平以下做個介紹：

米芾(1051~1107)，字元章，號海嶽外史，又號鹿門居士，又稱米襄陽或米南宮，因舉止顛狂，有人叫他為「米顛」。世代居住在太原(山西)，後到襄陽(湖北)，後定居於潤州(江蘇鎮江)，官至禮部員外郎。除富書法創作才華外，更具鑑賞能力。據說他能分辨出書畫的真偽。

他也大量收藏書跡，並進行臨摹，所學古人技法頗深入，其書法亦是先學唐楷，由顏真卿入手並習柳公權，由柳公權轉研歐陽詢、褚遂良，其中以學褚遂良用心頗深。另在晚年時研究鍾繇及王獻之的書法技巧。米芾作品最大特色是善於將古人書法的理論與經驗融合在自己創作的書法中。

▲米芾　蜀素帖

宋代書法自古以來都以蔡襄、蘇軾、黃庭堅、米芾為代表，大都由遵古人的方法後創新，這幾乎是宋代的書法演變的特色。另外，還有一位為當代書法開創新路線的人物，這位就是有名的皇帝宋徽宗。

宋徽宗（1082~1135），姓趙名佶，在書畫領域是富才華的藝術家，不過在政治上卻是極昏庸的皇帝。他不僅精於鑑定，並同時廣泛收集書畫文物。在作品風格上，宋徽宗更獨創嶄新的書體「瘦金體」，將繪畫技巧融入書法中，據說他是吸收薛曜、黃庭堅的技巧而研成。除了自創書體外，也擅長草書，技巧都是由張旭、懷素的作品體會獲得，但卻不依樣學習。

另外行書也頗有專才，充分表現其深厚的功力與不凡的藝術才華。他在書法的成就與保存古代作品之貢獻，實

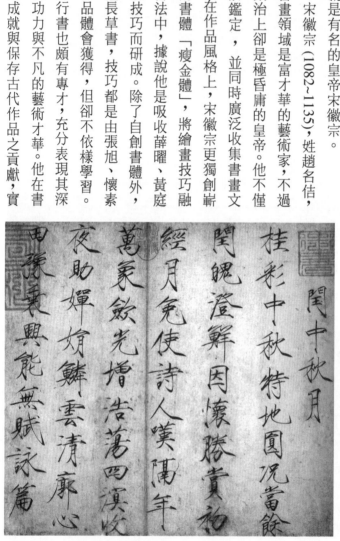

▲宋徽宗　閏中秋月詩帖

▲宋高宗　草書洛神賦卷

在令人感慨為何身在帝王家。

(二)南宋

宋徽宗時因政治腐敗，以致在宋欽宗靖康元年，被金兵攻陷都城東京（河南開封），徽宗與欽宗被擄，北宋因此滅亡。同年康王構將都城遷至臨安（杭州），即位為宋高宗，為「南宋」時代的開始。當時因國家遭逢危難，詩歌文學經常直接將激烈的情緒反映在作品上，同時書法亦是寄託精神的對象，而宋高宗趙構即具備書法的專長。

宋高宗趙構（1107~1187）的書法初學黃庭堅與米芾，後來專心研究前人墨跡，尤其亦愛〈蘭亭序〉，並對書法史及書論有獨特的見解。

在南宋除宋高宗善書法外，還有很多著名的書法家，如歷史上文武全才的岳飛，其行草書風奇妙遒勁，頗有大氣磅礡之感，另外張即之也是南宋晚期名聲顯赫的書法家，愛國詩人陸游亦享有書家盛名。

四、金朝

北宋滅亡後，取而代之的政權的是金朝，金人入主中原，占領宋朝一半的土地，由於金代政治經濟較穩定，於是繼承宋代之文風，逐漸吸收漢族文化，書法也就以效法蘇、黃為主，或追求晉唐書風，而無所謂開創性的特色產生。

但值得一提的是金代統治者之一金章宗（完顏璟）對藝術極為喜愛，以擅書畫著名，他的書法受宋徽宗的影響，學的是瘦金體，但成就卻無法超越宋徽宗，不過也象徵他十分重視漢族文化。

金代書法家除金章宗較突出外，其餘遵循宋代書風的著名人物有蔡松年、黨懷英、吳激、趙秉文、王庭筠、任詢等人，尤其黨懷英，因擅長篆書在金代被稱為第一高手。行書方面以王庭筠最有名氣，他是米芾的外甥，書法學自米芾，可以說是金代書壇繼承米芾書風的代表人物。

▲金章宗　女史箴圖卷跋

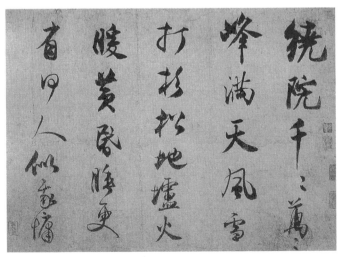

▲王庭筠　李山畫風雪杉松圖卷跋

五、元朝

蒙古人以強盛武力占領中原領土，建立元朝。統治初期的文化推展都以蒙古思想為優先，但在政治上卻遇到障礙，於是規定下一代必習漢字，也逐漸在政策上接受漢人的建議，開始恢復科舉制度。到元仁宗及英宗也喜愛上書法，尤其文宗更是重視書畫藝術，媲美唐太宗，時與當時名家談論書畫，導致書法風格又復古至晉唐書法，代表性以趙孟頫及鮮于樞為最耀眼。

趙孟頫（1254~1322），字子昂，號松雪道人，浙江吳興（湖州）人，原為宋朝貴族，元世祖雖不以推展漢文化為重點，但是對他的才能極賞識，曾任兵部郎中、翰林學士等職位，死後追封魏國公，賜名文敏，後人則以「趙文敏」尊稱。他的書法見解主張復古，跳出蘇、黃的限制，又獨創「趙體」，與唐楷三大家歐、顏、柳並稱，享有很高聲譽。據說他的書法學習階段有三變，初學在四十歲左右，專門學宋高宗的書法和章草，中期學鍾繇、王羲之、王獻之，晚年又學李邕及柳公權等。

趙孟頫是元代書法史上的代表人物，提倡以嚴謹用筆方法將宋人取筆意為主的書法習氣脫離，為元人開創新的途徑，對改變元代書風發生極大的影響。

▲趙孟頫　玄妙觀重修三門記

▲鮮于樞　論草書帖

鮮于樞（1256～1301），字伯機，號困學民，又號寄直老人、虎林隱吏，是大都（北京）人，他的書法主張與趙孟頫一樣，認為應學魏晉唐等名家書法。他除具書法專長外，更是文學家，能作曲並彈得一手好琴，亦精通鑑定古物。正因為具有廣泛的藝術修養，且融合到書法之中，也從鍾繇、王羲之、王獻之、虞世南、褚遂良、李北海、孫過庭的墨跡中吸收精華，形成自己的藝術風格。據說在年輕時，與趙孟頫在浙江錢塘相識，因志同道合，情同手足，一起鑑賞名畫及古物，在書法上也互相切磋，後人將他與趙孟頫並稱「元代二雄」。

縱觀元代書法發展，除繼承前朝各大家特色外，亦啟發後代富變化的書畫藝術面貌。

除趙、鮮兩大家外，尚有鄧文原、楊維禎、倪瓚等人都流傳富個人風格的作品。雖然元朝是異族統治，不過對推展書法而言，算是頗具貢獻。

六、明朝

(一)初期

元代滅亡，朱元璋統一全國建立明朝，由於漢民族多年處在異族統治之下，社會動盪不安，朝廷為鞏固社會局面，廣納文學人才，在書法上亦有極高成就。

明代的書法受到元代大書法家趙孟頫的影響很大，不過卻朝觀賞與實用兩種方向發展。行書是當時最普遍使用的書體，楷書與草書在書寫時也往往加入些行書筆法，再加上明朝讀書人對古帖的鑑賞與書學的研究風氣非常盛行，所以提昇了當時書法的水準。

明初書法家中，以宋克、宋璲、宋廣三兄弟較著名，其中以宋克最為突出。

宋克(1327~1387)，字仲溫，號南宮生，長洲(江蘇吳縣)人，官至鳳翔同知。擅長章草，楷書書學自鍾繇、王羲之，他除以章草聞名外，更結合今草與狂草，成為有個性的草書。

宋璲(1344~1380)，字仲珩，是宋克的二弟，官至中書舍人。精於篆、隸、行、草書，多才多藝，可惜只活到三十七歲。據說他的書寫速度快，又能合乎書體規矩。

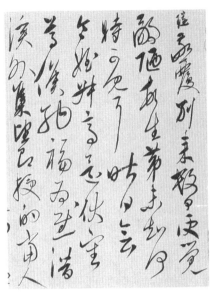

▲宋璲　敬覆帖

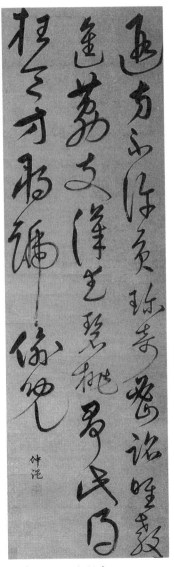

▲宋克　七言絕句

敬齋箴

正其衣冠尊其瞻視潛心
以居對越上帝足容必重
手容必恭擇地而蹈折旋
蟻封出門如賓承事如祭
戰戰競競罔敢或易守口
如缾防意如城洞洞屬屬

▲沈度　敬齋箴

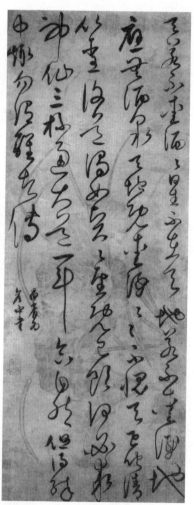

▲宋廣　李白月下獨酌詩

▲沈粲　千字文

宋廣，字昌裔，也是宋克的弟弟，官至沔陽同知。善草書，他的草書學自唐代張旭、懷素，同時其章草與行草亦十分著名。

明代初期，為維護其統治，所以實行嚴格的文化政策，明成祖朱棣將天下善書法的人廣集於宮廷裡，授封「中書舍人」的職位，除「三宋」較著名外，另有「二沈」，即沈度與沈粲兄弟。

沈度（1357~1434），字民則，號自樂，松江華亭（上海松江）人，明成祖時曾任翰林典籍，後官至翰林學士。沈度擅長篆、隸、真、行，相傳明成祖十分喜愛他的書法，凡是宮廷內重要文件都是交由沈度書寫，因此他的書法在當時非常著名，甚至被譽為明初的「王羲之」。

沈粲，生卒年不詳，字民望，是沈度的弟弟，在明成祖時，也曾做過翰林學士。其書法以草書見長，行書也有很高的評價，章草亦專精，與其兄沈度齊名，被稱為「大小學士」。所謂「大學士」即指沈度，而「小學士」則為沈粲。

(二)中葉

明朝中期，因經濟發展快速，統治者放寬嚴格的文化政策。因此許多文人以書畫自娛，一些著名書法家相繼出現，如出身蘇州的祝允明、文徵明及王寵等三人，俗稱「吳門三家」。他們的書法由趙孟頫轉至晉唐書風，而自成一格。

祝允明（1460~1526），字希哲，因右手有六指，故號枝山，又號枝指生，長洲（江蘇蘇州）人，曾任南京應天府通判，是明朝極著名的文學家及書法家。祝允明對真、行、草書均擅長，他學書法的方式是採博學各家精華，從魏晉的鍾繇、王羲之及唐智永、歐陽詢、褚遂良、張旭、懷素乃至於宋朝之蘇、黃、米、蔡與元代趙孟頫等，經日久體驗，精心研究，自創富變化的書法新風格。

祝允明以草書評價最高，其最大的優點是敢放開行筆，勇於創新，被譽為明代草書第一高手。據說他的書法在晚年時，更為精妙，實在是明代偉大的書法家。

明代祝允明是開創書法新境界的第一人，當時與他友誼深厚的文徵明亦不落其後，共同努力造就明代書法的興盛時期。

在當時由於文徵明刻苦求學的精神及廣納各家精華而有成就，連當時外國使者都以能獲得他的書法作品為榮。

文徵明（1470~1559），原名璧，字徵明，後以字作名，更字為徵仲，祖籍在湖南衡山，又號衡山居士。據說當時的科舉制度，書法之優劣也是評分標準之一，文徵明因字跡不佳一連考了十次都未錄取，後來發憤圖強，苦心求教於當時名師，如書畫家沈周、書法家李應禎及文學家吳寬等。同時與文壇名士祝允明、唐寅、徐禎卿交往，互相研究精進，因此對其書畫成就影響很大。最後獲推薦擔任翰林待詔，不過由於個性無法適應，只做三年便

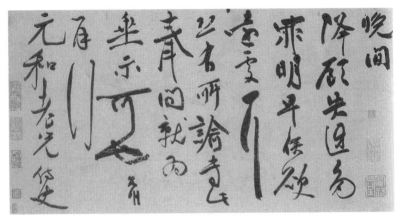

▲祝允明　手札

▲文徵明　七言律詩四首之一

辭官。

　　文徵明的書法也是兼擅各體，其中以小楷、行書最為人讚賞，他的楷書受趙孟頫影響，行書學自蘇東坡。他一生創作不少知名作品，聲名遠播至日本，尤其在九十歲的高齡，還能寫工整的小楷，創作精力極旺盛，是不可多得的高產量書法家。

　　所謂「吳門三家」除祝允明、文徵明這二人之外，另外一位是苦學有成的王寵。可惜去世太早，只活了四十歲。他不像文徵明那麼長壽，能留下許多美好的書跡，供我們欣賞，不過評價當時他的成就能與祝允明、文徵明並為明代中期代表性的三大書法家之一，可見書法造詣極高。

▲王寵　送陳子齡會試三首之一

王寵（1494～1533），字履仁，後更字履吉，號雅宜山人，長洲（江蘇蘇州）人，與文徵明一樣，科舉屢試不中。他的書法學自王羲之與虞世南，精於小楷也擅長行草，並能繪山水畫，因此揚名於蘇州。王寵的小楷書體，是以虞世南風格為主，書體結構學自鍾、王，在真、草書方面則學自王羲之、智永，並夾雜歐陽詢草書的面貌。書法史上對王寵的評價十分高，尤其在明朝弘治、正德年代以後，學王寵的書法已成為一種風氣，他的成就得自於廣學名家，尊古法又能創新，難怪能自成一家，享有盛名。

(三) 晚期

明代晚期，由於政治逐漸腐敗，統治者為維護自己利益，一方面用高壓手段榨取人民利益，另方面又扶高文人地位，來作表面上的太平。在這種不正常的環境下，卻也出了不少傑出書法家，如董其昌、張瑞圖、邢侗、米萬鍾，他們並稱四大家，其中以董其昌名氣最盛。

董其昌（1555～1636），字玄宰，號思白，又號香光居士，松江華亭（上海松江）人，三十四歲考中進士，從此官途順利，官至南京禮部尚書。他自幼聰明好學，十七歲時因不甘書技落人後，發憤習書，因而書法大有進步，成為一代著名書法家。相傳在當時有些握有權勢的宦官曾向他求墨跡，都被他回絕，可見是極富自我個性的人。董其昌的書法最初學自顏真卿，後又改習虞世南，再臨鍾、王，也兼研趙孟頫，他的行書是學自米芾而自成一

家，是學習古人、集名家優點於一身的書法家，同時亦擅長繪畫，是享譽一時的書畫名家。

張瑞圖（1570～1644），字長公，號二水，晚年又號白毫庵主、果亭山人，福建晉江人，萬曆三十五年考取進士，因故被貶為一般百姓。他的作品不以當時極被崇尚的趙孟頫為主，另從二王書風入手，而有新風貌，除書法作品聞名外，他的山水畫亦享有盛譽。

▲張瑞圖　五言律詩

▲董其昌　蘇軾重九詞

邢侗（1551~1612），字子願，臨清人，萬曆二年中進士，由於家境富裕，故收藏頗多古代碑帖，並日夜勤於臨摹。書法亦學自王羲之，他的書法作品當時被國人肯定，同時揚名於高麗、琉球、日本等，是聞名中外的書法家。

米萬鍾（1570~1628），字仲詔號友石，順天人，也是萬曆年間的進士，能書善畫。他的書法富有勁健之神韻，與當時大書法家董其昌齊名，被譽為「南董北米」。

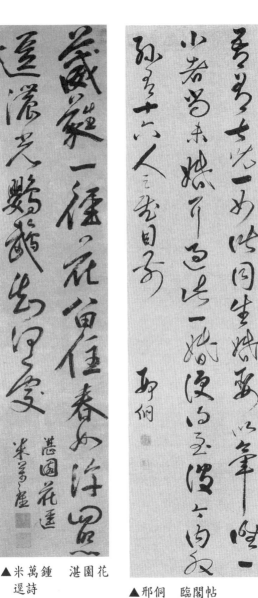

▲米萬鍾　湛園花逕詩

▲邢侗　臨閣帖

縱觀明代書法趨勢，因科舉制度再次重視書法，要求書寫工整為標準，形成所謂的「館閣體」，其毫無個性與生氣的書體，造成創新的障礙，不過期間仍有人追溯晉唐書風，除了明初的「三宋」及「二沈」，中期祝允明、文徵明、王寵及後期董其昌、張瑞圖、邢侗、米萬鍾等著名書法家，另有黃道周、倪元璐及以狂草著名的王鐸，直接影響往後清代書法的發展。

▲倪元璐　詩軸

▲黃道周　喜雨詩軸

七、清朝

清朝建立初期，滿人為鞏固政治基礎，統治方式也與元朝一樣，對文人採取高壓政策，對於願意服從的知識分子，則賜予高官厚祿。

從清初康熙到乾隆，便遇到阻力，於是大量進行漢文化叢書的整理，但卻以滿文作為最初推廣的文字，跟元朝初年時一樣，面對高水準的漢文化，很顯然是落後的，所以後又以漢字為主。

清朝初期雖是以武力統治中原，但清世祖順治皇帝對於藝文卻極為喜好，且書法素質極高，康熙與乾隆更擅長書法，於是開啟書法藝術另一局面。

▲王鐸　行草五言詩

清代可以說是集書法大成的年代，對於帖學、碑學、考據學及甲骨文的研究極為盛行，可以稱是創造力與研究力最多的朝代。清初以傅山、朱耷最為有名氣。其中傅山是明清之際著名的思想家、醫學家，會刻印、寫字、畫畫。而朱耷是明代皇族後裔，除能書外也擅畫，是極重要的代表性人物，現在的收藏家都以擁有其作品為榮。

傅山（1607～1684），初名鼎臣，字青竹，後來改名為山，字青主，別號約有三十多個，

▲朱耷　張說詩

▲傅山　七律四屏條

山西陽曲人。最擅長隸書，篆刻藝術上亦有相當成就。他初習唐朝的楷書，但未能汲取長處，改習趙孟頫及董其昌，後來重學顏真卿。傅山習書極為用心，所以奠立扎實基礎，又能兼寫各體，加上其學問與品行，頗得當時人民的推崇。

朱耷（1626~1705），為明代寧王朱權的後裔，字雪箇，僧名個山，又號八大山人，江西南昌人。最初剃度為和尚，後改作道士，他擅書法，也以繪畫著名。其書法初學鍾王，後學顏真卿，善於以名家技巧融入自己用筆的方法，獨創新意，而又將繪畫概念加入書法創作之中，可說是才華洋溢的大藝術家。

清代的書法，基本上是繼承明代的書風，尤其當時康熙皇帝酷愛董其昌的書法，並效法唐太宗命人摹仿，造成許多書家紛紛效法，作為求取官位的捷徑。但在乾隆時期，乾隆皇帝卻崇尚趙孟頫的書法，於是民間轉習其圓腴豐潤的書體，以取代纖細的董其昌書體。

這階段的書法發展是由明代風格出發又回歸元朝風格，以復古主義的帖學為主。

清代學習篆、隸書者眾多，在隸書方面，有成就的名家，雖是從漢隸著手，不過卻不墨守成規，並創造出隸書的多種新面貌，以下介紹兩位擅長隸書的名家。

鄭簠（1622~1693），字汝器，號谷口，江蘇上元（今南京）人，在二十三歲時明朝滅亡，清初以行醫為業，一直堅持不入清廷做官。他的書法以隸書獲得之評價最高，據說學習漢碑（隸）達三十年之久，專攻〈曹全碑〉、〈史晨碑〉，但又摻雜草書的寫法，另創風格。

其行草亦十分擅長，在清初是一位「師古出新」的名家。

金農（1687~1763），原名司農，字壽門，又字吉金，號冬心，別號曲江外史，浙江錢塘人。他精於鑑定古物，收藏許多金石文字碑帖。中年後曾遊遍半個中原，晚年時定居揚州，許多以賣書畫為生，他的隸書將漢隸筆法圓平特性，變化為方扁，自創所謂的「漆書」。

在康熙乾隆年間，文人因文字獄的事件影響，轉而研究書畫藝術，例如清代極著名的文學家兼書畫家鄭燮便是其中最出色者，被譽為詩、書、畫三絕，另外王文治在書法成就上，亦有很高的評價。

鄭燮（1693~1765），字克柔，號板橋，江蘇興化人，乾隆元年中進士。後因事辭官，到揚州賣字畫謀生，並與李鱓、高鳳翰、金農、羅聘、李方膺、汪士慎、黃慎等七人被稱為「揚州八怪」。

他的書法在每日用功學習下，費極深工夫綜合篆、隸、草、楷四體，自立新風格，並以楷、隸為主創造自稱的「六分半書」，達到書畫交融的境界。值得一提的是，鄭燮每次作畫必題款，且多作詩任意揮灑，巧妙的將詩、書、畫結合，給人享受多層次的視覺美。

王文治（1730~1802），字禹卿，號夢樓，江蘇丹徒（鎮江）人，乾隆時進士，由於才學洋溢，頗獲當時人尊敬。他精於行、楷書，學自米芾、董其昌，後習二王，其作品最大特色為善用淡墨書寫，而有「淡墨探花」之美譽。

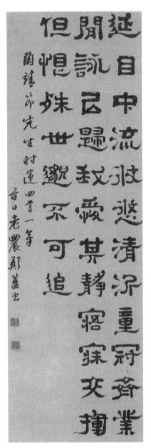

▲金農　語摘

▲鄭爕　李白長干行一首

▲鄭簠　陶潛時運一章

清代皇親貴族，同文人一樣也是喜愛以書法作為休閒之一，康熙酷愛董其昌的書法，乾隆則大力推崇趙孟頫，直接影響後代。在清代親王中，以成親王的書法成就較令人注目。

另外在漢人方面，曾任大學士的翁方綱也不讓滿人專美於前。

翁方綱（1733～1818），字正三，號覃谿，別號蘇齋，北京大興人，是乾隆十七年的進士。書法初學顏真卿，換研歐陽詢、虞世南，又兼漢隸，並精於碑帖鑑賞考證，晚年虔信佛教，喜愛書寫《金剛經》，他用筆謹守規矩，卻能獨顯蒼勁筆力，頗得世人重視。

成親王（1752～1823），名永瑆，字鏡泉，號少庵，又號詒晉齋主人，是乾隆皇帝的第十一皇子。他自小研習宮廷中珍藏的歷代名作，對書法下過極久時間去練習，初期受父親的影響先學趙孟頫，又習二王，中年則研董其昌，晚年學歐陽詢，他的書法是當時貴族之中的佼佼者。

▲王文治　論書一則

斜街紫藤高出簷金粟帖字錦作函二十年蒲闈喜離簷記藤花香滿簾東
特蘭陵老花詠之報蠟燭重添鳳鬚鵰字寫相續鯉庭夢闌卜君
不見斜街喜氣鄰比外邸贊金榜荷頌世業王家
解字辨飛夢侍郎昔日夢三歲家發家令又三世聯縈雲軒下新詩
話一榻茶永續猿言乾隆乙丑金誠闈中春扶先生夢雲中騎三大錢
此全科高郵王氏喜興錢氏之庵裾言讀尚書鎮幷其子及第頒招名有茶子水家山
定軒侍御及今嗣藝齋庶常作
斜街行為

己未秋七月阮望北平翁齋

▲翁方綱　斜街行

每秉筆必在圓正氣力縱橫重輕凝神靜慮當審字勢四面停
勻八邊具備短長合度蔫細折中心眼准程疎密欹正不可
怱怱則失勢次不可遲遲則骨凝又不可瘦瘦當形枯復不可
肥即質濁細詳緩臨自然備體此是最要妙慮付善奴轉授誤
貞觀六年七月十二日詢書
宋帖刻夢奠及此帖與信本諸碑銘字勢迥別頗可疑此取化度為之成親王自記

▲成親王　臨歐陽詢法帖

清代文人雅士擅長草、隸、篆各體皆人數眾多，但擅長隸書及行書另具風貌以何紹基、伊秉綬的造詣與評價最佳。

何紹基（1799～1873），字子貞，號東洲，晚號蝯叟，湖南道州人，道光丙申年進士。他早年學書法從顏體入手，並吸收古代篆隸及南北碑帖。何紹基學顏字，並不是從表面上學筆法，而是從渾厚的筆法去領會其精神。他極反對遵循規矩求形，專注於神韻追求，其書法以隸書被譽為第一。

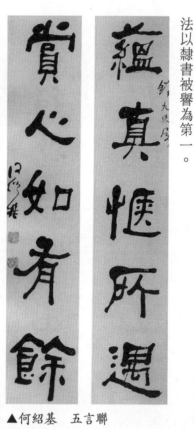

▲何紹基　五言聯

伊秉綬（1754～1815），字組似，號墨卿、默庵，福建寧化人，以隸書聞名於當時。他的書法特色是用顏真卿的楷書筆法來寫隸書，又用隸書的筆法來寫顏體。他的隸書與擅長篆書的鄧石如，並稱「南伊北鄧」。

▲伊秉綬　節臨張遷碑

雖然清代碑學盛行，不過顏體的厚重特色，仍得大家喜愛，自宋元到清代，學顏體的書法家頗多，而且成就也卓越。

劉墉（1719~1804），字崇如，號石菴，山東諸城人。他的書法初學董其昌、趙孟頫，中年學蘇軾，晚年改習顏真卿，並以運筆渾厚雄勁，一時名滿天下，其中以大字獲得較多讚賞。

▲劉墉　李白詞二首

錢澧（1740~1795），字東注，一字約甫，號南園，雲南昆明人。他個性剛直，敢當面指責大臣過失，名震當時。從小勤奮學書，初習王羲之又學歐陽詢、蘇東坡，也對秦篆漢隸下過苦心，最後則專攻顏體，所以清代中期後，往往學顏體者皆效法他的字跡。

翁同龢（1830~1904），字叔平，另字聲甫，自署松禪，晚號瓶生，江蘇常熟人，曾是光緒皇帝的老師。他的書法與劉墉相近，喜以懸臂寫字。學書初以歐陽詢、褚遂良入手，中年轉習顏真卿，亦學北魏碑，並時參以己意。

清代是書法藝術集大成的時期，以篆、隸、行、草皆是書寫的題材，使用廣泛。初期以行楷為主，同時擅長隸書、楷書著名者眾多，其中趙之謙和李瑞清是代表性人物。

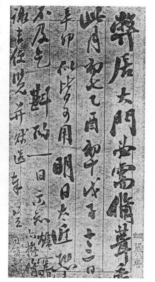

▲翁同龢　尺牘

▲錢澧　楷書

▲李瑞清　對聯

趙之謙（1829～1884）初字益甫，號冷君，後改字撝叔，又號梅庵，更號悲庵，晚年則以無悶為號，浙江會稽人，曾任南城知縣。除學北碑外，更擅長篆刻，亦能繪畫，並吸收各家精髓，是多才多藝的藝術家。

李瑞清（1867～1920）字仲麟，也號梅庵，自號為清道人，江西臨川人，光緒年間進士。他對於文字考證極有研究，認為學書法必須從篆書入門，其書初學以顏、柳及黃庭堅為主，後致力於隸書及魏碑。據說他也能寫正、草、隸、篆，並自成一派，尤其從魏碑之〈鄭文公碑〉得到用筆精華，奠定堅實的基礎，成為一位卓越的書法家，也影

▲趙之謙　語摘

響了民國初年書家的書法風格。

清代由於碑學盛行，加上書法理論被重視，擅長書法的著名人物眾多。但從篆、隸兩種書體發展出新風格者，較著名的代表性人物，以鄧石如成就較卓越。現就較著名的篆、隸書家簡介如下：

鄧石如（1745~1805），初名為琰，字石如，後更字頑伯，又號完白山人等，安徽懷寧人。為學習書法下盡苦功，對於篆刻亦極力鑽研，在當時頗有名氣。清代中期「南北書論」、「南帖北碑」的理論崛起，可是在當時僅是探討的階段而已，真正的實踐應是鄧石如。一般學書法，皆主張先從楷書開始，不過鄧石如卻認為由篆、隸入手，採字體演化序列來學習書法。

在鄧石如的書體類別中，最有成就的是篆書，尤其小篆評價極高，這可能與擅長刻印有關。其篆刻風格獨具神韻，自成一家，被後人稱為篆刻之「鄧派」或「皖派」的開創者。

清代以篆隸著名的書家除鄧石如外，另有錢坫、王澍，他們除了擅長書法，另對文字考據與理論研究，同樣也有成就，他們的篆書是學自李斯與李陽冰等人，而自成一家。

錢坫（1744~1806），字獻之，又字篆秋，號十蘭，江蘇嘉定（上海嘉定）人。由於父親錢大昕任清代高官，從小受到良好教育，學問淵博，曾與阮元交往共同研究書學，據說他的篆書是當時第一。在晚年時因病右手不能握筆，他從此便堅持以左手寫篆書，意外的突破以往呆滯的毛病，另有筆力蒼厚的新意。除了擅長書法外，並能刻印及畫梅竹。

▲錢坫　篆書語摘

▲鄧石如　篆書唐詩聯句

王澍（1668~1743），字若林，也稱篛林，號虛舟，別號竹雲，江蘇金壇人，後居住無錫，康熙年間的進士。幼年時家境清苦，所讀的書是向人借來靠自己手抄的，因此有利於其書法藝術的進展，他的楷書學自唐代歐陽詢、褚遂良，行書則學自文徵明。

咸豐皇帝以後，所謂「碑學」又區分為「唐碑」與「北碑」階段。所謂的「唐碑」是指歐陽詢與褚遂良、顏真卿及柳公權等至二王書體延伸的風格而言。其中歐陽詢受到北方碑體的影響最大，所以有人視歐體最接近北碑。清代時重新出土的石碑眾多，興起一股仿效的風氣。嘉慶道光年間曾任多地總督的阮元提出兩大書論，即是〈南北書派論〉和〈北碑南帖論〉，將中國書法流派分為兩大類，另外包世臣的《藝舟雙楫》與康有為《廣藝舟雙楫》等書論著作，大力提倡碑學，因此北碑的興起，也促進清代書法的多樣化發展。

▲王澍　臨古法帖

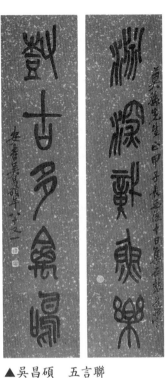

▲吳昌碩　五言聯

清代道光、咸豐年間，受康有為《廣藝舟雙楫》的影響，北碑書體的學習風氣大盛，此時研究文字的專家，更廣泛尋求資料。在光緒年間王懿榮與劉鶚發現甲骨文後，更加快進行考證的速度，而使書法的眼界更為開闊，同時也得到另一種啟示與見解。

清代擅長書法的人，通常也擅長篆刻，篆刻藝術在此時發展十分蓬勃，一直至民國初年亦是如此，其中以書、畫、篆刻三項專長揚名中外的吳昌碩，更是著名。

吳昌碩（1844~1927）原名俊、俊卿，字昌碩、倉石，別號缶廬、苦鐵，在七十歲以後以字代名，浙江安吉人。曾居住蘇州、上海，做過安東知縣。他除擅長篆書外，也精於篆刻。他寫篆書並不拘古法，往往時出新意，而獨樹一格，尤其對石鼓文臨習最得心應手，另外在草書方面也有極高成就。

値得一提的是，吳昌碩年輕時，極力研習書法與篆刻，五十歲開始學畫，並將書法篆刻的藝術觀念融入繪畫之中，創造自我風貌，吳昌碩所畫的梅花最能明顯表達其篆書功力。

清代的書法理論與研究著作的發展，雖然面臨高壓控制文人的政策，但是提出特殊看法卻為歷代最多，也影響了當時很多優秀的書法家，這種現象延續至民國初年。

八、近代

清末的書法因碑帖兩派衍生流派發展眾多，透過康有為提倡碑派之影響，書寫風格已不再沿承二王為主，擅書法者幾乎碑帖兼學並能自創一體，甚至影響日本書法，例如楊守敬等。

▲楊守敬　孟浩然詩

▲齊白石　篆書五言對聯

在民國初年也是如此，由於繪畫興盛，也使書法藝術精進，著名的人物如吳昌碩、齊白石、張大千、溥儒等人。

近代以「石鼓文」為書法學習重心，又能將其蒼勁筆意融入繪畫中，吳昌碩應是代表性人物，其隸書方面受〈漢祀三公碑〉的影響亦深。後期另一金石派畫家齊白石的書法亦是受此帖啟發。

吳昌碩年輕時常與名收藏家、書畫家交往，故能廣閱歷代名跡，眼界因而大開，奠立不凡根基，除在書畫有成就外，篆印方面亦自成一家，廣受當時文人之推崇。其行書初學王鐸，後研歐陽詢及米芾，晚年以篆隸筆法寫狂草，對近代書法而言，他扮演極重要角色。

齊白石（1863～1957），原名純芝，後更名璜，字渭清，號白石老人、木居士、木人等，年少時初以從事牧牛為生，後改行當木匠，由於能刻苦自勵，得王湘綺之提攜，在詩文、書畫、篆刻方面皆有成就。其篆隸書以周秦、兩漢為主，行書略學米芾，不過書法名氣不如逸趣天成的篆刻所獲得之評價高。

在這階段亦有人從碑帖兼學中，進行碑帖結合的嘗試，企圖在書體上革新。例如甲骨文的發現，研究甲骨文的專家便利用於書法創作上。

自古以來草書被人視為極富藝術化之書體，不過在造形上，未曾有系統之整理。于右任便是所謂的革新者，經由整理的「標準草書」，在辨識與使用上，是較以往方便許多。

另外被譽為當代行書大家的沈尹默之書法成就亦頗獲讚賞，至今仍被視為行書之主流。

于右任（1878～1964），原名伯循，字右任，後以字代名，號騷心，又號髯翁，晚號太平

▲于右任　草書軸

老人，陝西三原人，為清光緒二十九年（1903）舉人。曾追隨孫中山先生從事民主革命運動，擔任過監察院長。其書初學趙孟頫，後改習北碑，並以魏碑為基礎，將篆隸草筆法融入行楷，中年以後則以草書為主，亦以魏碑筆意創造所謂「于體」，於一九三一年首創草書研究社，以「于體」為基礎整理成《標準草書千字文》。

沈尹默（1883~1971），原名君默，字中，號秋明、瓠瓜。浙江吳興人。早年留學日本，曾任北京大學校長。其書法初學歐陽詢、褚遂良，後遍習晉唐諸家及北魏漢碑，對宋代蘇、黃、米之書法研究頗深。書法用筆以勁健秀逸為最大特色。

近代以書法及繪畫享譽盛名的人士眾多，另外在詩文亦具傑出展現的，有所謂「南張北溥」。「南張」指的是張大千，而「北溥」則指溥儒，他們的成就至今仍為人稱道。

溥儒（1895~1963），姓愛新覺羅，字心畬，號西山居士、西山逸士，北京人，為清代皇族。曾至德國攻讀天文及生物學，書法初學柳公權，以骨骼清健，結構遒美見稱，行書則入晉唐書風，呈瀟灑之貌，一九四九年來到臺灣，頗獲人敬重。

▲沈尹默　澹靜廬詩賸

張大千（1899~1983），原名正權，後改名爰，字季爰，別號大千居士，為四川省內江縣人。為清代末年大書家李瑞清、曾熙的學生，革命先烈張善子（畫虎名家）之弟。除書法另有新貌外，對於繪畫方面的努力，首推至敦煌臨習壁畫，較為人所知，其書畫名氣更遠揚海內外。

近代書法發展是延續清代發展。由於清代出土的文物豐富，學習與創作的資料來源更加眾多，卻因書寫工具的改變，書法已脫離了實用層面，蛻成藝術的展現，於是「書法藝術」從此開啟豐富人們另一視覺享受。

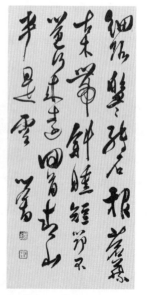

▲張大千　行書七言聯　　▲溥儒　草書軸

入門篇

壹 認識書法

一、什麼是書法

書法是我們祖先發明富有彈性的書寫工具——毛筆後，依據古中國文字的特性，透過古人的經驗及藝術構思而形成的書寫方法。書法藝術有其本身的規律性，例如：執筆、運筆、用筆、結構、章法、氣韻等皆有其特點。數千年前書法是考取官位必學的科目，不過在清朝末年，由於書寫工具的改變，遂蛻變成一種藝術，變成世界上以黑白為主的美術之一。

有經驗的書法家所呈現的作品可以和音樂一般，以節奏喚起畫面之美感，這種表達思想與情緒的方式，雖然觀賞者無法即刻強烈感受其奧妙，但經過長久的觀察與體會，便能了解；不過對書寫的人而言，卻是比音樂演奏者更能體會，甚至一輩子忘不了揮毫的喜悅，這亦是書法藝術至今仍廣受大家喜愛的主要原因。

書法究竟為何能有此魅力呢？最主要是透過毛筆剛柔並濟的彈性，配合文字的點與線來表達，再加上文字造形的支配、左右側與斜正均衡的襯托，最後由我們手部動作來表現，

留在紙上產生靜態的美感。這些變化的起伏，就是中國書法的藝術。

世界各國使用的文字沒有一種像我們中國文字，具有裝飾作用。尤其書寫內容除了採取勵志名言外，更常見以古人的詩詞為內容，那種詩情畫意的境界，足讓外國人用羨慕的眼光，來看中國人能夠學習書法。

學書法有什麼益處呢？書法作品除了可以美化生活環境外，尚有養心、養身、陶冶情操的功能。老祖先智慧告訴我們最重要的還能鍛鍊沉著、耐心與毅力，甚至於有益身體健康。平常只要準備一張桌子及文房四寶便能隨時書寫，享受其樂趣，完全不須擔心無人配合之困擾，是能自我掌握的休閒方式之一。

▲字帖

二、學習書法的步驟

學習書法與做其他休閒活動一樣，都有方法與步驟，從事任何活動，若沒有按部就班，將很難體會其中樂趣。一些初學者在毫無條理下，只憑苦練的心態，障礙當然是無法想像，就像是一個工匠不明白打一面牆需用什麼工具與方法，只憑雙手可能半途而廢，即使完成也遍體鱗傷。

學習書法，事前的準備是非常重要的，首先必須要了解有哪些字帖可以提供練習，練什麼書體，用什麼筆，以及如何執筆與書寫。當然更要了解文字與相關工具的由來，在動筆前了解這些基本概念，即使稍有錯誤也能透過資料來修正，減少在學習上的挫折感。

完成準備工作後，有人認為應先

▲工具

要從描紅開始。不過我們可以採用初期畫線條的方式來學習，然後再從基本筆畫開始，後以組合方式，配合描紅來學習，再進行字帖臨寫的階段。

但是該由哪種書體開始呢？歷年來有很多人提出不同的看法，其實從我們日常使用的楷書來學習，在字體辨認與運用上應該較能得心應手。

如果在楷書上具有扎實基礎，便可嘗試以行書為練習的題材，行書通常以王羲之的書帖入手。不論以哪一書體為學習對象，都應特別注意最好不要更換字帖太頻繁或是差異性太大的字帖，如此才能體會其筆法與氣韻之精髓。

學習行書後如能掌握其筆意，或可嘗試篆書與隸書的書寫。一般而言，如能先學習隸書應較恰當，因隸書同楷書般較易識別。在隸書選帖方面，通常以〈曹全碑〉、〈乙瑛碑〉等為主。在篆書方面，應以小篆著手後大篆，從小篆入門，體會了橫平豎直之結體規律後，用筆可能較易。

透過上述學習階段奠立基礎，再進入草書的研習，對於用筆與行氣之掌握上較有助益，如忽略基礎，寫草書時往往會亂繞線條，飄浮無力，甚至易現錯字。

我們初期學書法步驟，應按照程序。雖然書法藝術之精妙，需靠長期耕耘才能體會，不過初學者如先由毛筆之彈性體會著手，對筆毫特有之柔和特性有基本認知，透過墨汁的包容正確運用，樂趣似如打球一般，令人著迷。

三、什麼是南北書論

清朝書法人才輩出，書法理論的著作也很多。曾任湖廣、兩廣、雲貴總督及體仁閣大學士的阮元，提出「南北書論」，影響書法源流的劃分。

所謂的南北兩派，阮元認為隸書演變為真書、行、草書，其過程皆在漢末、魏晉之間，南派是東晉、宋、齊、梁、陳。而北派則為趙、燕、魏、齊、周、隋。南派代表人物是鍾繇、衛瓘、王羲之、王獻之和智永、虞世南等人。北派是鍾繇、衛瓘、索靖及歐陽詢、褚遂良等人，其中可發現鍾繇與衛瓘跨越兩派。

除了阮元的南北書派說法外，南宋時趙孟堅，亦曾將書法的風格，區分為南北方兩種，北方以樸實厚重為主，南方則是飄逸高雅。另外也有人將二王書派稱為南帖，在當時北方的書風，即所謂的魏碑則稱為北碑。這些歸納雖然無法完全包含所有歷史久遠的書法流派，不過對於研究書法歷史的人，有莫大的幫助。

▲阮元　五言聯

四、篆刻與書法的關係

我們的文字發展與雕刻有很大的關係，早在秦漢時期便有人刻製符號或文字，製成所謂的「印章」作為信物。

所謂篆刻就是刻印的意思，印章所用的字體，通常以篆字為主，故依此通稱。不過現在也有人以隸書或楷書來雕刻。大部分刻印的人都必須由書法入門，才能得心應手，因此自古以來，凡篆刻高手也擅長書法。

篆刻所使用的材質，在古時候皆是以金、銅或陶、瓦為主，而今書畫家所使用的印章則以石材居多。據說明朝有名的畫家王冕到戶外寫生作畫，偶拾獲一軟石（花乳石），興起操刀刻字紀念，成為最早的石印。後來大書法家文徵明的兒子文彭因擅長刻印，享有佳名，帶動當時文人雅士刻印的風氣。清朝考證古文字蓬勃發展，對大小篆之研究更深入，很多文人除以寫書法自娛外，更融合至篆刻之中，因此自元代以來篆刻與書法的關係極為密切。

▲文彭所治之印

五、碑與帖

(一)碑

在我們學習書法及認識書法歷史時，常看到像〈鄭文公碑〉〈張猛龍碑〉，所謂的「碑」，就是古時候的人將所寫的字跡，刻在石片上，用來紀念曾有功於國家的人或記載地區景物或某事等而設立，碑文內容都是為表揚好人好事，以啟示後代子孫，所以刻在石上以長久保存。

▲鮮于璜碑

立碑的風氣在漢至唐最盛，尤其以漢魏年代之間的碑刻最富盛名。由於在魏晉南北朝時，北方無嚴格禁止立碑的規定，所以帶動當時書法技巧及刻工的提昇。一般初習書法，對筆法能駕輕就熟後，通常會再學「魏碑」，顧名思義即是指北魏時期的碑刻。

除了正碑外，通常也有碑額，就好像是文章的大標題一樣，字體比碑文較大，一般是放在碑的上頭。而通常說的「××碑」，是後代以碑文第一行的人名或事來命名，如〈張猛龍碑〉等。

(二) **帖**

碑和帖都是將書法字刻在石片上，但兩者的不同在於，碑是當時人的真跡，帖則是臨摹古人的字刻在石上，所以帖是模仿，並不是以真跡刻石，如以前提到唐太宗命人模仿王羲之的〈蘭亭序〉後刻在石上一樣。

廣泛來說，帖也包括直接書寫在絹布、紙張上。而模仿後，刻在木板上經墨拓，使字跡印在紙上也可以稱為帖，所以帖的範圍極廣。有人將古時候的書法家所寫的墨跡，不論書寫在何種物體上，直接或間接被模仿刻在石或木板上，經拓印成冊供人學習，都稱為帖，也叫碑帖。

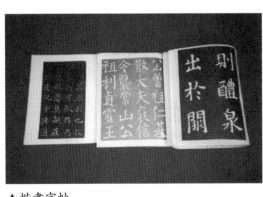

▲楷書字帖

現代無論學習的字帖是古人真跡，或以木石刻文，都廣泛稱為「帖」，這種稱呼方式雖較籠統，不過也與「碑」有個基本差別，避免在認知上概念更模糊。

六、所謂拓碑

刻在木、石上優美的文字，為供人欣賞或學習，都會經過所謂拓印的程序，一般稱為「拓碑」，我們常見字帖裡黑底白字就是這樣而來。

要拓碑以前，必須先準備韌性及吸水性較好的棉紙、中藥材白芨泡水（有黏度即可）、毛刷、棕刷和棉花、棉布、塑膠布和繩子及墨汁。要拓碑前將棉花拉鬆，用塑膠布包好，再以棉布包上，用繩子紮緊，製作所謂「拓包」。接著利用毛刷沾白芨水刷在石（木）碑面，把棉紙覆上後，以棕刷刷整平，另蓋一張紙吸收水分再取下。再以棕刷在棉紙上捶打使刻在石（木）面之凹進的字陷入，等稍乾後以拓包沾墨汁輕拍平貼在石（木）碑紙張，當

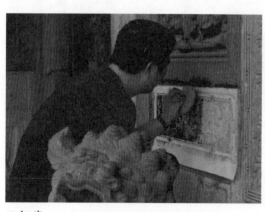

▲拓碑

整張全沾上墨，而凹進去的紙面即不沾墨成白字了。

這種步驟是拓碑的方法之一，由於拓碑後的紙張不同，名稱亦有不同，分別有所謂「蟬翼拓」、「烏金拓」等。

七、法帖與法書

古人所遺留下來的作品，氣勢非凡，用筆精美，可作為後人效法臨寫的對象，便以「法書」和「法帖」尊稱這些碑帖。甚至也有人對現存的優美書法作品以此敬稱。如果是當今十分著名的書家作品也可以稱為「墨寶」。

「法帖」與「法書」的意義其實差不多，所謂的「法帖」是把古人的書跡，摹寫在石上刻字，然後以拓碑的方法拓出黑底白字，由於拓後品質良好，能顯現書法精美，可供人學習的臨本，即叫「法帖」。若是把不同時期及不同人的書跡刻在一起，拓印成帖，叫「叢帖」或「套帖」。

關於法帖名稱的由來，是宋太宗命令當時侍書學士摹刻宮廷所珍藏的著名書法作品成十卷，每卷的開頭印刻「法帖第入」，就是所謂的「淳化閣帖」，法帖的名稱的開始，由此相傳至今。

八、什麼是九宮格

所謂的「九宮格」就是自古以來所承襲的初學碑帖的界格紙，在正方形內劃分均等之九格，這種方式據說是唐朝人為便於臨帖所發明的方法。在此之前有人以八十一格做文字字形整理，後來漸簡化成現今所見的九宮格。

至今亦有人用「田」字格及「米」宮格的界格紙，它的作用與九宮格類似，但是九宮格的好處是在臨寫時，可以適切掌握字體形態、部位，不過分拘泥導致運筆遲滯呆板，初學者據此掌握字形結構，是較佳的模式。

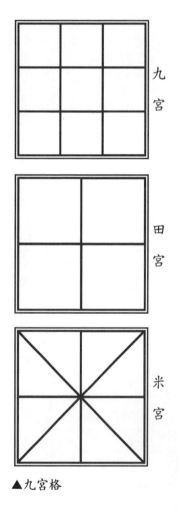

九宮

田宮

米宮

▲九宮格

貳 文房四寶

一、筆

(一)筆的歷史與種類

筆是表達人們想法的一種工具。毛筆的發明，傳說是秦朝大將蒙恬以鹿、羊等毛為毫，加入竹管成筆，而後人仿效。這種傳說其實是不太正確的。

民國四十二年在湖南長沙市左家公山，考古學家挖出春秋戰國時期的古墓，在上層裡面有一竹筒，筒內有支很小的筆，其筆毫是兔毛，作法是將竹管劈裂幾處後，將毛夾入，再用細絲線纏上，並以漆固定。同時有削刀、竹片及小竹管放在一起，小竹管是貯墨用的，竹片是當初代替紙的用具，削刀可能是削去竹簡上的錯字用。這些古物即可證明，蒙恬只是改良毛筆而已。

筆的種類通常分為大楷、中楷及小楷，其分別是依照書寫字體大小來識別。在材質上，分有羊毫、狼毫及紫毫（兔毫）等，也有以羊、狼毫各取適當比例，內以狼毫為柱，外被

▲古筆（國立故宮博物院藏品）

羊毛製作所謂的兼毫筆。羊毫的特性是柔軟、含水量多；而狼毫、紫毫的特點是彈性良好，但含水量較差，所以初學者選擇毛筆時，應採兼毫較適宜。

(二)筆的保養與製作

工具保養是學習書法需注意的項目之一，毛筆的保養尤其特別重要。

在使用新筆時，應沾冷水、勿用熱水，以手指輕捏毛筆，由下往上捏開，這是化開局部的方法，如要全部化開則可以在水龍頭下沖洗，不過一定要筆尖朝下，順水方向，以手輕捏，特別要注意水不可開太大，因為如此會把順方向之筆毫沖散。另外筆洗淨後，應該以紙或棉布吸乾，儘量不要使用筆套，採吊在筆架、插在筆筒或放在筆捲較適當。

至於筆的製作，其步驟大略是先將毛料置於水中，以手指甲摳除殘留之雜質後，以獸骨梳子反覆梳除，依毛鋒之順向梳除絨毛，完成則置於獸骨板整理，並依需要之製作長度裁切，使毛根與毛鋒皆齊，此為羊毫部分的備料。在狼毫方面則是以手拔狼毫，指甲摳除雜質後，以骨梳整理毛料，再次骨梳毛蒂，用細鑽剔除雜毛，佔成品之大小取適當捲成筆柱，外被羊毫即成筆頭，另以線紮緊筆根後，用松膠或強

▲製筆步驟——攤平理勻（中國時報提供）

力黏劑固定於竹管內，以平刀口整理筆鋒除去餘毛，用棉線斂除水分，再以海菜膠定型，即成兼毫毛筆之成品。

二、墨

(一)墨的歷史及種類

墨的起源，是由漆書的石墨以直接書寫，後演進成墨丸，究竟是什麼人發明的就無人詳細考證。不過在漢代已有製成丸狀的香墨，相傳最早造於黃帝之時，從實物來看，應是三國時代魏人韋誕，用松煙、香料、膠做成松煙墨，該成品與現在使用的墨類似。

墨通常以三種方法作區分，即以原料、質料、製作的供需來辨別。以原料來可分為：松煙、油煙、漆煙、氣煙（化學煙），松煙特性為墨黑而無光澤，油煙墨不黑且發光，漆煙既黑也光，氣煙為最黑不過調淡墨色則無變化性。以質料來區分則分為頂煙、上煙、貢煙、選煙，通常以粗精而定。以製作供需來分，則是御墨、貢墨、禮墨、定製墨、市品墨，御墨是皇帝用的特製品，貢墨是送給皇帝而特製的墨，禮墨是讀書人互贈的墨，定製墨是

▲古墨

自己賞玩紀念訂製的墨，市品墨是一般人可買得到的墨。

(二)墨的選用與製作

自古以來凡善書畫的人，無不希望獲得好墨，因好墨磨出的墨汁，能使作品增添神韻。

學習書法的同時，對於墨的選擇也應該具備一些常識：

1. 寫書法的墨，以松煙為佳，其墨色深重，呈現宣紙上較黝黑光彩，繪畫則可選擇油煙，因墨色純黑，可調濃淡。而洋煙墨色黑但粗濁，不選用為宜。

2. 選購墨時，以手指彈墨，若聲音清響，表示是質重的墨，是佳品。

3. 觀察墨錠上的圖案或文字是否細緻，表面無細孔的是好墨。

墨的製作方式如下：依次取松脂（松煙）或桐油、麻油、菜油（油煙）擇一燒煙，將牛皮膠放入鍋內加溫煮成糊狀，後將燒製之煙加入，再摻入適當中藥材麝香、冰片等香料攪拌成凝膠狀，再取木模型將墨條加壓成形，待凝固後取出，修毛邊後放入竹篩陰乾，待其完全硬化，再加上蠟磨光並填彩就是成品。製作出所需重量之成品後，先揉成墨條，取木模型將墨條加壓成形，待凝固後取出，修毛邊後放入竹篩陰乾，待其完全硬化，再加上蠟磨光並填彩就是成品。

▲製墨步驟——分段成形

三、紙

（一）紙的歷史與種類

在紙張未發明前，記事是以結繩表示，後來改刻在甲骨及石上，進而演變為刻在竹、木簡片上，後來又用洗棉紗時殘留底層的薄膜取代木、竹片，這些薄膜稱為「帛」，不過當初「帛」並不普遍，因其數量稀少，價格很高，所以只有少部分人能使用。直到東漢和帝元興元年（105），蔡倫從「帛」得到經驗，將破布、魚網、麻頭、樹皮等東西用水煮法來製作「紙張」的原料。

現在使用的宣紙如何發明的呢？在宣城流傳的說法是，蔡倫有個叫孔丹的徒弟在安徽南部造紙，他試圖製造品質較好的紙，想用來為師父畫幅畫像，曾至山裡採材料，偶然見一棵樹倒在水裡，浸腐呈白色，於是取回製作，便成為宣紙主要木材。唐朝以後各地造紙業陸續出現，紙也就發展成主要記事用具。

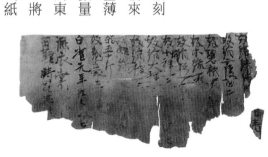

▲古紙（後秦白雀元年施膠紙）

宣紙以特性來分有生宣、熟宣兩種。生宣發墨吸水快，滲透也最好，能表現筆墨的神采與變化。熟宣也叫「礬宣」，是經過牛皮膠與明礬加工而成，不易滲水墨，多用來繪畫。

(二)紙的規格與製作

在臺灣以南投縣埔里鎮為主要宣紙產地，所生產的規格，一般有「全開紙」，尺寸是四‧五尺×二‧三尺（135公分×69公分）及「大全開紙」，為六尺×三尺（180公分×90公分）等規格。

初學時，通常以「全開紙」來書寫作品，如須寫較小作品，可裁成二等分，稱為「對開」，裁三等分是「三開」，裁四等分為「四開」，這些稱呼是一般使用者的習慣，不過除了這些尺寸外，也可依需要來裁切使用。

在臺灣造紙方式如下：其原料有雁樹皮、桑樹皮等韌皮類的樹皮，經過浸泡、蒸煮、清洗、漂白後篩除雜質，打漿、攪拌以分離纖維，再加水稀釋。抄紙是利用木框內架上竹簾，將漿料盪入其中，適度搖盪使纖維沉澱於竹簾，水分則從縫隙流失，紙張久盪則厚，輕盪則薄，紙完成後

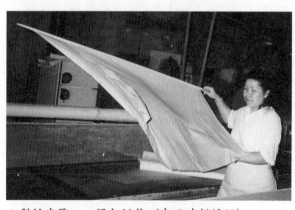

▲製紙步驟──揭起烘乾（中國時報提供）

取出竹簾，需以線作為區隔後重疊，並待水分部分流失，採重壓方式增其密度，便可進行烘培。烘紙是利用蒸氣在密封的鐵板產生熱度，以長木條輕捲手抄紙，用毛刷整平，間接加熱使紙乾燥，同時進行品檢，就是成品的宣紙。

四、硯

(一) 硯的歷史與種類

據說我們的祖先用墨的歷史很早，在周宣王時期，就曾使用黑土及煤煙混合之後用來寫字。不過當初並無「硯」只有「研」，凡是可以研墨的工具，都如此稱呼。硯臺的發明據說是春秋時魯人仲田鑿石而成。根據現代考古專家發掘的硯，發現硯早在漢朝已普遍使用，在唐朝時不但是研墨的工具，更加以裝飾雕刻成藝術欣賞品，同時在中國工藝美術上，也占有重要地位。

硯的種類是依照製作地區來命名，品質也有差異。品質較佳的石硯，石材必須堅硬細膩，又不易吸水，較著名的為廣東

▲古硯

肇慶端溪的「端硯」及安徽婺源的「歙硯」，是古代文人常推崇的硯臺。在臺灣濁水溪所產的石頭也適合製硯使用，稱為「螺溪硯」。其實硯也不僅只用石頭製作而已，在古代也採取陶土製作陶硯，但現代較少製作與使用。

(二)硯的選用與製作

硯是用來磨墨寫字的工具，好的硯臺配合佳品的墨條，容易發揮墨的特性，且不傷害毛筆。通常磨墨皆希望很快能磨出墨汁使用，其實磨墨正如同在作運動熱身操一樣，如果過於迅速，則磨出的墨汁便不細膩，倘若硯臺粗糙也就不能達到效果。

一般選擇硯臺，應先看背面，觀察石質是否毛細孔過大，如石質光滑，便是好的硯臺。除了選擇好的硯臺，更重要的是保養的功夫，在保存上應避免讓尖硬的東西碰觸硯臺以免受損，尤其墨磨完不可直立在硯面上，在書寫完畢清洗毛筆時，也應同時將硯臺洗淨，才不會使墨汁乾掉，再次磨墨便會摻有墨渣，破壞硯臺與毛筆。

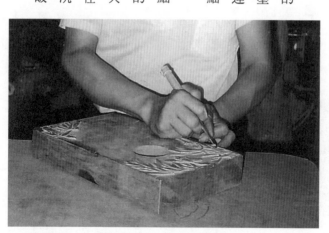

▲製硯步驟──雕刻裝飾（中國時報提供）

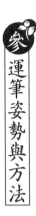

運筆姿勢與方法

一、寫字的姿勢

初學書法，首先要講究的是寫字姿勢。姿勢關係寫字的情緒，如姿勢不佳則書寫無法持久，且有礙身體健康，造成痠痛的毛病。所以寫字應採正確姿勢，養成習慣，才能輕鬆書寫。

怎樣是良好正確的姿勢呢？首先由腳部動作介紹，兩腳距離與肩膀同寬，如此能保持身體平衡。另外腳板應貼地，腰部重心則較平穩。其次腰部需放鬆，身體坐正，在具備上述要領後，脖子自然能隨之伸立。如腳部之動作無法合乎標準，身體易傾斜，頭部也跟隨低伏桌上，易養成不良書寫習慣。

製作硯臺是件頗辛苦的事，首先必須先尋找石材，思考需做樣式，再以機器裁石，予以鑿平臺面，並將蓄水處鑿深，利用粗細二種磨刀石及細砂布修整，要使硯更加美觀，最後再加以雕刻裝飾，加一層薄蠟並以火烤暖，使光澤顯現，就是成品。

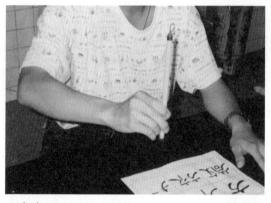

▲坐姿

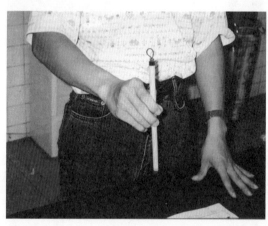

▲站姿

至於寫字應採坐姿或站姿是依字體大小來分別，通常小楷及中楷是以坐姿來書寫，而大楷以上（十五公分）的大字採站姿來完成則較合理，尤其在需要書寫大作品時，坐著書寫就照顧不了全局，同時字的氣韻將有受限制的感覺。歷代書法家寫大字無不採用站立方式來書寫。站姿的要求是雙腳自然踏地，並與肩同寬，身體自然前傾，稍低首目視紙面，左手按紙，右手執筆，特別注意腳部需以放鬆為原則，但不可以彎腰之姿勢來書寫。

二、怎樣執筆

書法是世界藝術潮流之獨特風格之一，毛筆扮演著主角的功能。寫書法的過程中執筆方式是否正確，是書法作品成敗之最大關鍵。

如何執筆，從古至今著名的書家，皆有其獨特說法，不過每個人的原則仍以引導初學者能駕輕就熟為主，一般所採用的方法為「五指法」：

(一)**壓**

以大拇指上節，壓住毛筆管的左端。

(二)**拈**

以食指上節，同大拇指將毛筆管拈起來，筆捏在大拇指和食指之間。

(三)**鉤**

以中指尖在食指之下，協助食指鉤住毛筆管的前方，使其不易傾側，便可引導筆管左右活動。

(四)**抵**

以無名指的指甲後端，在中指內側，筆管下方，協助食指和中指，抵住筆管。

（五）撐

以小指緊貼著無名指之下方，向左右方撐住無名指，協助運轉。

以上執筆方法，手腕要平，手指合實，掌內要虛，筆須直立，我們分部練習這些動作，不妨以輕捏耳朵的動作幫助記憶學習，模仿執筆方式，提醒正確動作。

三、筆位

除了執筆的方法，「筆位」也是影響運筆靈巧的關鍵。所謂的握筆「筆位」是指執筆位置的高低，另外筆毫的部位使用，也可以稱筆毫「筆位」。

適當的拿筆位置因人之體型差異而各有不同，有人無論書寫什麼字體或大小都將筆管拿得很高，這種執筆方式容易造成聳肩及肩膀過度疲勞的現象，同時也因此不易掌握毛筆之彈性，使運筆不流暢。

▲執筆

正常握筆「筆位」可依筆之長度劃分為三等分，枕腕握於由下往上第一等分與第二等分中間，而提腕可在第二等分中間，懸腕則是在第三等分開端。這些原則，只是一個概略，至於實際運用則可以依自己習慣尋求合宜的位置。

至於筆毫「筆位」在運行使用的位置，一般亦分為三段，筆端處稱為「一分筆」，筆腰處稱「二分筆」，筆根處是「三分筆」。毛筆之所以有彈性，是透過墨汁之水分包容而富有變化，頓則揚起，運行能收，所以筆畫之彈性運用，對於毛筆掌握關係極大，但究竟用哪部分書寫較佳？一般而言，運用以不超過筆腰為原則，初習楷書可採用一分筆至二分筆為最佳，如此行筆頓挫便於筆力貫注，運行自然能夠掌握毛筆之彈性。

筆桿握筆位

筆毫用筆位

▲筆位（三分法）

四、運筆要領

書法除基本執筆法外,其次就是用筆,用筆即是書寫時的技巧,這些方法包含往後將介紹之起、收、折、轉、提、按等筆法的基礎。一般坐姿採取枕腕、提腕、懸腕(懸肘),而站姿皆採懸肘法進行書寫。

(一)枕腕

左手掌置左側,手指朝前方,執筆之右手腕略貼桌面,以手指力量配合腕力動作,通常寫小楷皆採用此法。

(二)壓腕

左手腕置於胸前,略貼桌面,執筆之右手撐在左手腕上,使運筆時增加平穩性,其力量之使用同枕腕,此法可增枕腕運筆活動之範圍。

(三)提腕:

以腕部提離桌面,通常手肘以不離開桌面為原則,使手腕活動範圍增加,如此可運筆自如。一般寫中楷可採用此法。

(四)懸腕:

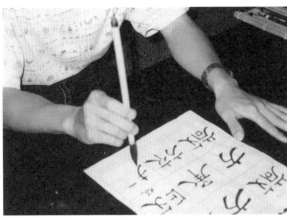

▲枕腕

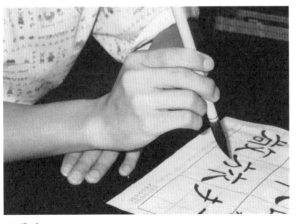

▲壓腕

以腕及手肘離開桌面，如此不受拘束，且可以全身力量配合運行，使書寫更流暢，寫大字可採此法。

關於這四種方法，有人採用單一方法練習書寫，但應符合輕鬆自然之原則，其實最合理的執筆運行法，應以字體大小而論定何種運筆要領，不能強求劃一。

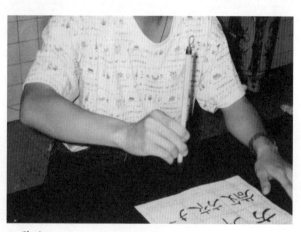

▲ 提腕

▲ 懸腕

自古以來運筆的方法，有人採懸腕方式從一而終。例如清代名家何紹基創造「迴腕法」，即懸腕又需將腕往內扣迴，在臺灣更有著名書法家曹秋圃先生更將其發揚光大，又稱「太極迴腕法」。

所謂的「迴腕法」其著力與一般常用的方法略有不同，就整體而言，是由手肘延伸至

背，乃至腰部的力量為基本支力，在書寫厚重之質感方面確實有其相當之功能，尤其在書寫特大字，更能有不錯的書寫效果。

不過「迴腕法」如運用在寫小字時，似乎較不合乎道理，尤其此法書寫時幾乎是全身運動，書寫多時極可能滿身大汗，所以初學者一般較不會以此法入門，通常是專業書法家才會採取的方法。

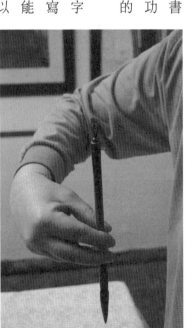

▲ 迴腕

肆 書帖的臨摹

一、字帖的選擇

初學書法，總要選擇合適的字帖進行練習。不過在一百多年前，因考試制度，書法被

列為評斷成績的項目之一，所以當時的書家皆依照同一模式學習，我們所知道的大書法家都是在求得功名後，才依自己喜愛來選擇，經體悟與磨練及創作而有所成就。

現在毛筆已被原子筆或鋼筆等西式書寫工具取代，實際運用不如以前。不過從藝術層面來說，這種特有的美感，連外國人都非常羨慕。書法能呈現個人風格，其娛樂效果如深刻感受，比音樂更具節奏感，而且自己先能享有，更能長久保存與供自己及朋友欣賞。

在字體的選擇上，通常初學者皆以楷書為主，歷代風格有所不同，我們在選擇楷書的字帖時，以唐朝書家所寫的作品為主應該較適當，通常以歐陽詢、褚遂良、顏真卿、柳公權的字帖為初學對象。不過我們要選擇字帖時，必須要考慮幾點：第一、印刷是否清晰，第二、拓印版本字帖是否明顯，第三、字體大小是否適於臨寫等，這些都是初學者應該注意的地方。

歐陽詢的書法風格是筆法線條富勁道，而結構端正，給人的感覺是秀麗活潑；褚遂良的筆法，線條飄逸，結構媚秀，有瀟灑的感覺；顏真卿就與他們有所不同，其風格非常豪放，結構與線條十分厚重；另外柳公權的筆法具有歐陽詢的勁道和顏真卿的厚重。

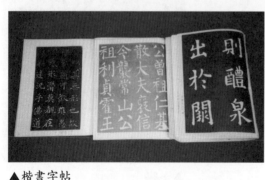

▲楷書字帖

許多專家建議初學者在字帖選擇上，都該以歐陽詢的字帖為先，因為他的字形平穩、筆法嚴正，是自古以來，評價最高的書法家之一，其所寫的〈九成宮醴泉銘〉更是被譽為楷書極則。

初學書法並不是絕對要以歐陽詢的字帖開始，不過如能先了解基本運筆技巧，再選擇適合自己個性需求的書體，應能有明顯的進展。

二、描紅、映摹、雙鉤

描紅與映摹是初學書法領悟字的點畫、筆意、結構等特點入門的方法。藉這種方式可以在極短的時間內，有不錯的成就，不過刻意塗描或光依筆法進行，仍無法獲得滿意效果，這是初學者應該特別留意的重點。

所謂的描紅是將字帖範本印成紅色，以毛筆沾墨依字形描紅字，一般先描筆畫簡單的字，再描寫繁雜字形，以此循序漸進。

▲描紅

▲映摹

▲雙鉤

映摹則是以透明的紙蓋在字帖上，用毛筆沾墨依筆畫描字形，增加學習點畫及位置之印象，此頗適合年紀較小的初學者。

另外有種方式是雙鉤廓填，是以透明紙蓋於字帖上，以細筆鉤描字形，然後用毛筆沾墨，依筆畫填滿，這種方式是一般所稱的「空心字」。能將字形填得不走樣才算合乎要求，不過這種方法並不適合初學者。

三、臨帖實際要領

除各筆法外，初學書法者如欲迅速掌握字形，臨帖是極重要的方法之一。但在臨帖時，如何掌握落筆位置，便是準備功夫的問題。一般在初期臨帖必面臨信心不足的現象產生，眼睛目視字帖的字體是很漂亮，但卻常因自己所書寫的與字帖差距太大，而產生挫折感，常有人因此中途而廢，甚至懷疑自己天分不夠，而未能持續學習書法。想要排除這些障礙，我們在臨帖時必須具備以下概念。

1.落筆前，需特別注意第一筆的位置，如下筆位置與字帖差別過大，應及時於下一筆立即更正，避免連續影響整個字的結構。

2.臨帖時，先看一遍整字結構，看一畫寫一畫，切勿運筆中邊寫邊看。如怕無法掌握字形，初期可用鉛筆畫出字形，或點出筆畫首尾位置，採類似「連連看」的方式，增加臨寫之成就感，待較有把握時，再正式臨寫。

▲臨帖法

3.臨帖之字帖勿置於左側，可用書架放在前方豎立，減少視覺距離及來回轉頭之困擾。

通常初臨帖皆以九宮格臨寫，為求印象深刻，可將字帖字形用手指在紙上模擬，並想像移入練習紙之九宮格，在臨寫時，如此應較有把握。

在學書法過程如不選擇字帖，就好像你要去某一地方，卻不知從哪方向前往一樣，字帖它扮演了帶路人的角色，可避免浪費太多時間去尋找。除了描紅等方法外，也可以進行臨帖，臨帖有移臨及對臨兩種：

(一)移臨

以透明塑膠片，依臨帖字體大小，畫九宮格蓋在字帖上，或採取印有九宮格的字帖，將其字形點畫位置，配合筆法寫在印有九宮格的習字簿（毛邊紙）上。這種方法對於字形位置之掌握，有很好的效果，不過若未依此筆法操作，則只是將線條畫在特定的位置上，無法寫出該有的氣韻。

(二)對臨

將字帖架立於書桌中央（一般置於左側臨寫），面對字帖直接臨寫，這是古時候常採取的方法，如能將移臨的方式，配合此法運用，臨帖就較方便些，因放在面前不必來回左轉頭，節省時間與體力，便於掌握字帖精華。

四、讀帖

學習書法的步驟中，讀帖是十分重要的程序，一般人都是直接臨寫字帖，這樣正如沒有目標而魯莽尋路一樣。也有人在讀帖只看過一兩次，馬馬虎虎的舉止，無助於臨帖時，對字形印象之提昇。

讀帖除了能增加臨寫印象外，還能培養初學者欣賞書法美感之能力。所以讀帖是在不臨帖時或臨帖前，把字帖攤開，觀察其字形與筆法，對於點、橫、豎、撇、捺、鉤、挑、折、厥進行比較特性，並琢磨其是方或圓、筆法及對襯性等原則，在臨帖前稍能理解，執筆時效率較佳，不臨帖時亦可增加欣賞之機會，這對初學者幫忙很大。

一般初學者在學書初期可能無法了解字帖之特性，如果能有讀帖的習慣，能理解多少，便會助益多少，日久進步就會很多，尤其對於下次選擇字帖臨習時，更能駕輕就熟，尤其在欣賞別人書法作品時，亦較深入而客觀。

▲讀帖法

五、背帖

　　在經過臨帖與讀帖的階段後，對於字形有了了解，應更能掌握字形，不過若將字帖拿開，自己是否能寫出好字，這又是另一個問題，所以背帖是必要的工作。

　　所謂的背帖是把字帖之字形依記憶去書寫，如臨帖與讀帖時未用心觀察點、畫交錯之趣味與字形結構對襯及筆法之剛柔，便無法事半功倍。

　　通常抱持多看、多讀、多思考、多書寫的原則，即能符合背帖之要求。古時候的書法家，常利用空閒時，以手指模擬筆勢，亦為增加記憶的方法之一。相傳有人曾採用畫地、畫沙、畫膝、畫被與畫腹來輔助，這些方法現在仍有人用來練習，不管是否奏效，寫字時執筆符合掌空，書寫時專心之操作原則，才是學習書法最主要的基本。

▲背帖法

六、結構

書法除了以筆法表現線條的變化外，更需注意字形的結構。古時候稱為「間架」，「間」就是間隔距離，「架」是架立站直，讓字形能平穩。

一般間隔距離，是指橫畫之間的距離，在要求上須空間相等，如寫二、三、日、目等字，而架立站直是指豎畫或豎的延伸如勾，需直立不可歪斜，如上、下、土等字的直豎畫。另外在橫豎交叉運用亦要符合均勻的原則，例如十、王等字，當橫畫與豎畫交叉時，豎畫應站立在橫畫之間，在撇捺互用的基礎上，要有三角形之配置概念，如人、大等字。

七、常見書法術語

(一)筆力

古人常以「力透紙背」來形容筆力之勁道，什麼是筆力呢？其實是將筆毛之彈性靈活使用，配合字形結構使整體有精神，這是筆力的基本。筆力是作為判定作品好壞的標準之一，尤其書寫者在創作過程中，能更加感受筆力的重要性。

筆力的表現是通過指、腕、肘、臂之協調掌握毛筆，使筆運行平穩不飄浮，再配合書寫之節奏產生力道，所以筆力是技巧的問題，並非強壯的大人就能寫出筆力，弱小女子寫字就有氣無力。只要能執筆符合指實掌虛，手腕放鬆，配合各部筆法之要求，在運筆時需注意中鋒技法應符合流暢之原則，便能做到「入木三分」。

（二）筆意

學書法除具筆法基礎、體會筆力、筆勢外，另一重要條件即是筆意。筆意是書寫者自己的特色，任何人想模仿是不可能的，筆意也可以說就是風格的先決條件。筆意的衍生是按部就班而行，從筆法、筆力、筆勢建立基礎，便能表現中國文字內在的氣質美。由筆勢逐漸成有筆意現象是正常之規律，正如我們幼年先會站起來，後學走，再跑一樣。換句話說，筆意是個人藝術構思，將書寫者要表現的內容透過筆法和筆勢化為具體形象的過程。

雖然筆意是書寫者自身的創作表現，但也不是馬上就能得心應手，書寫者需要有學識及修養，且隨年齡所帶來的經驗和膽識亦能使筆意有變化，從歷代書法家的作品來看幾乎沒有人能在一開始便擁有屬於自己的筆意。

（三）疏密

書法藝術，對字形結構布置，受到規律的支配，在點畫之間距離較大是「疏」，點畫之間距離較小稱為「密」。

以往學習書法，通常都採用以單獨一字來練習，從此出發至字與字之間，發展至行與行之間。由美感的角度上看，如果筆畫之間太靠近則覺得擁擠，讓人看得很不舒服。但筆畫間隔距離過大時便有空虛的感覺，所以要配合適宜，才能使作品更有神采。

古人說了解字的疏密，除平時需多觀察名帖或作品，去細心領會其疏密遠近的妙趣外，更須在書寫時，儘量自我觀察筆畫高低配置來增加運筆的樂趣。有人提出幾個字來比喻疏密，如「佳」的四個橫畫與「書」的九個橫畫就應該稍緊密且要空間相等，像「川」的三個直豎及「魚」的四個點就應該稍有距離才對。

（四）向背

字與字之間的安排是需要有變化，同樣的點畫之間也應有適當的位置安排，疏密是原則之一，另一個原則是向背，所謂「向」是互相面對，「背」則是背對。

由於我們中國文字不是以字母組合，線條表現也不一致，但卻有原則性，重點即在相向與相背。如在書寫安排上互相排斥或不協調，便看起來呆板，若能安排巧妙，又不失重心，則必富有妙趣。

其實相背是相互照顧的觀念，每一字都有主體，當有一筆畫為重點，另外筆畫即要互相照顧。以「非」來看，右邊一豎是重點，左邊的一豎便負起照顧的責任，像「創」右邊筆畫較少，占據的位置就應多些，使整個協調合宜，另「筆」由於下端較空虛，就要寫重些。

當書寫後，應先觀察所寫的字，或許此時並無法馬上發現該字特性，但在多欣賞歷代名家作品後，再與自己作品比較，便能很清楚提醒自己，增加經驗。

(五) 陰陽

中國人自古分別上下、左右、外內，皆以陰陽來識別。以橫畫來說上是陽，下是陰，豎畫是左為陽，右為陰，外側陽，內側陰。

書法上，雖然是古人的用語，不過我們也需有所了解，因為這種觀念，同時包含有強弱，重輕，剛柔等相對的內涵，對於初學者有很大的幫助。

以剛柔來說，一幅書法作品如剛健挺直，從頭至尾及右到左都一致，便無法令人視覺舒服，同樣的如表現皆軟弱無力，讓人觀賞就有點毫無生氣。

所以為了達到互相配合的要求，在字形基本上，需先有向背的觀念，由此陰陽延伸，加上長期練習的功夫，便能使作品獨有神韻。這種特點我們在歷代有成就的書法家作品墨跡上，可以很容易發覺，沒有人不以陰陽為學習與創作基礎的。

(六) 燥潤

用墨在書法藝術上是重要技巧之一，之前我們曾經認識磨墨與用墨的方法。所謂的「燥」，是指墨色焦枯，亦就是墨濃又乾的意思，而墨色溼潤則叫「潤」，指磨出的墨是又淡又溼的墨汁。

用墨「燥潤」關係到作品的特色，有經驗的書法家都認為，用筆難，用墨更難，而用墨時能適時掌握枯、澀、濃、淡的方法更難。提醒初學者，需由實際運用，找到適合自己的磨墨時間與方法。

一般用墨，有人依自己的方式使用，但初學者不要先自我選擇，以免在運筆之中無法掌握，造成障礙。近代著名畫家潘天壽曾說「用乾筆，在書寫時易停滯生澀，而無氣韻，但運筆沉穩平順則另有爽朗的感覺，如用淫筆，運筆緩慢，則易水分散開，毫無生趣，但下筆靈巧有靈活的骨氣」，所以用墨尚需配合運筆方法才行，初學者應先按部就班，才不會浪費時間。

(七)氣韻

氣韻是展現作品精神標準之一，無論書寫者或欣賞的人，都會以此來判定好壞和識別。

所謂的氣韻，包含很深妙的境界，但也因人而異。書者與觀者感覺有所差別，書寫的情緒體會與當時環境亦有不同。藉由書法技巧提昇到美的獨特境界的過程，並不是一獲得概念即能體會，需依用筆、用墨配合各部筆法，了解筆勢、筆力配合書體，才能有些成績。

氣韻是我們長時間創作書寫，熟練之後所呈現的一種氣勢，是由經驗所獲得而來，是可遇不可求的效果展現。如果能多次欣賞同一人的作品或自己所書，可以發覺某張或某時候的作品特別有精神，當努力愈多，也就能將氣韻顯現。

伍　書寫的方法與技巧

一、用筆九法

書法是藉線條延伸至橫、豎、撇、捺、點、厥（折）、鉤，依字形之變化產生的技法，自古以來大多以「永字八法」為入門基礎，變成基本筆法，但線條之掌握與筆法對初學者而言似乎較繁雜，因此有人曾提出以線條之練習，配合點、橫、直（豎）、左斜、右斜、左轉、右轉、右旋、左旋等九種方法，以具備各筆法之線條基礎，此即是所謂的「用筆九法」。

這九法涵蓋四個結構原則，同時亦是字形「間架」的基本，分別具備平行、距離、分

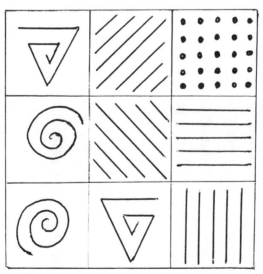

▲用筆九法圖

▲變化圖形

布、均勻的要求，在運筆時需注意不高不低，不疏不密，不黑不白，該平行即應平行，應

保持距離就該有一定距離。使用九種方法練習，和「永字八法」相較，比較容易操縱縱線條

技巧，如能先將「用筆九法」熟練，經變化運用後，再練習「永字八法」或基本筆法，則

能容易收效。

透過用筆九法練習線條之後，對寫小篆有絕對助益；不過對楷書而言，尚需依毛筆之

特性來體會書寫之流暢性，練習「用筆九法」可先了解楷書中鋒之筆法，奠立重要根基。

用筆九法亦可變化圖形來練習，才不會單調，我們可以嘗試以橫豎結合成「井」形，

以同時練習兩種方法；另外透過「井」形來延伸加入「左斜」「右斜」這二法，構成「井」

圖形變化練習，讓左右斜法能更容易體悟；亦可用點為基礎，結合成「撇捺」之結構概念。

「用筆九法」僅依各部特性之結體原則施以基礎線條練習，如再變化成上述三種圖形，無形中引入臨帖之配置觀念，對於往後間架之掌握應有助益，在書寫時就自然能筆到意到。

在此階段練習橫畫時，可以腕力運行，而豎畫可以用腕力配合指力來書寫，待進入筆法之技巧演練，運筆較能減少生澀之障礙。

二、永字八法

自古以來學習書法的基礎，大都以「永字八法」為初習筆法之基本法則。雖然書法風氣及書體因時代變遷而有不同，清代末年有人提出應採「用筆九法」與變化圖形進行線條訓練後，再來研習介紹筆法的「永字八法」，對於實際運用，相信可較得心應手。畢竟此法從古流傳至今，有其存在的價值，更重要的是，它是祖先流傳下來的書法精髓，初學者如有相當認知將更易入門。

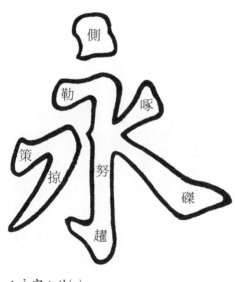

▲永字八法(一)

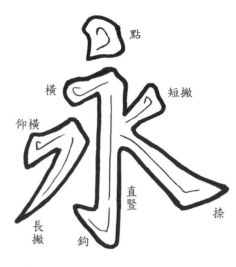

▲永字八法㈡

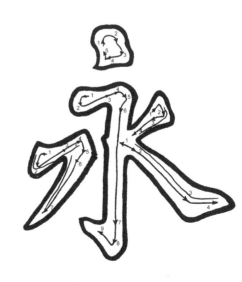

▲永字八法㈢

「永字八法」之筆法其名稱計有側、勒、努、趯、策、掠、啄、磔，這八法代表文字結構上八種筆意。此八法雖不能包含所有點畫之運用，但漢字的特性大多皆可從「永」字來呈現，所以此種方法歷今仍流傳，成為典型字之代表。

關於「永字八法」的源由，有人說是從隸書演化而成，經隋朝王羲之第七世孫——智永和尚提倡，因而發揚光大；另一說法是，中國最偉大的書法家王羲之，學習書法十五年，獨愛攻寫「永」而為當時多人仿效至今。

我們對「永字八法」的名稱已稍具概念，不過在筆法之名稱上似艱澀難懂，因此底下

就字形上另給予要旨，便於明白。其名稱為「側」是點，「勒」是橫，「努」是直豎，「趯」

是鈎，「策」是仰橫，「掠」是長撇，「啄」是短撇，「磔」是捺。

「永字八法」實為楷書用筆之基本方法，為進入筆法練習印象深刻，先解釋如下：

點——以筆稍側落筆，將筆毫下壓運行，後將筆毫從左側彈起。

橫——以筆鋒由左側入筆，後順勢往右側按筆，緩去急回，向右順筆毫平鋪紙面拉去。

直豎——以筆鋒輕按，順筆毫平鋪紙面往下拉，不宜過度使勁或過急。

鈎——以筆鋒稍停後將筆提起，突往左側上趯起，筆鋒需集中力量。

經點、橫、直豎、鈎等之基本筆法練習後，運用時尚可因應角度變化來練習。「永字

八法」之字形練習另有仰橫、長撇、短撇及捺等四種，其基本運筆要領如下：

仰橫——與橫畫相似，在運筆初時可稍著力於筆鋒，末端需求平穩。

長撇——起筆與直橫雷同，但須將筆鋒稍按後，自然運行至尾端後，收起筆鋒。

短撇——起筆用橫，但為左方出筆，於尾端可稍快揚起。

捺——起筆同橫，將筆鋒平鋪紙面緩行，在收筆鋒前將筆按停後，隨之將筆鋒緩緩提起，

這八種筆法雖然不夠完整介紹筆鋒及包含所有筆畫，但對於提昇初學者之印象有絕對

助益。

三、楷書主要結構及原則

書法講究文字之線條與角度的對稱，其基本條件是在書寫時配合筆法妥善運用，充分顯露出藝術性及美觀性。關於結構要點，古人曾舉例有三十六法及七十二法等，不過皆以均与適度為原則，採其規律性來掌握結構特性，下列六項大原則以供參考。

(一) 在落筆書寫時，需先觀察豎的筆畫，留意不可歪斜，以免失去重心。如已犯下錯誤，應於下次書寫時改進。如十、士、下、本等字，這是書寫時重心的原則。

(二) 在字形中，有雙豎畫並立或鉤畫時，應兩者須站立，勿一邊歪斜。如什、件、伴、行等字，這是書寫時之原則。

(三) 字形中有捺與撇時，可依三角形之概念建立基本架構，如是多筆畫組合，則配合下端筆畫適度左右增減，撇捺之線條長度，如人、天、合、分等字，以平衡為原則。

▲士、什、人

四在字形之組合結構中，如右邊帶捺之筆畫，則可較右側線條略寫重些，以求平衡空間之視覺差距，如坎、汰、佚等字。

五筆畫連接後，應注意間隔空隙的對等距離，以橫畫而言，在書寫時易犯疏密不均的毛病，因此要避免差距太大，影響結構。如日、月、目、王等字。

六當字形結構主體屬左右相襯組合，通常左邊筆畫較少可寫窄，右邊多筆畫則需較寬。

另若左邊筆畫多，右邊少，則適度寫對等寬度，如信、村、坤、碩及朝、部等字。

▲汰、日、坤、部

四、筆順要領

字形的結構要領，關係著平穩性，最主要在等距與連接之組合方式，配合技巧運用，如此書法作品才能有生命力。

中國文字是由線條延伸至方向改變來產生多樣變化，大多有特性能掌握，筆順的關鍵在於用筆書寫的流暢性。如果楷書的筆順未能建立觀念，在學習行書時，便可能會有行筆阻礙的困擾，甚至會影響書寫的效率。因此應從哪一筆畫下筆，再連續行筆，需按部就班，書寫才能順暢。

關於筆順，一般是依「自上而下，先左而右，由內而外」的原則。以「自上而下」的原則來看，如「三」字就需先書寫上橫後下橫，這種筆順除順手外，還可在書寫時，注意間隔距離；依「先左而右」的原則，如「人」則先書寫左撇後捺；另外依「由內而外」原則，以「水」來舉例，需先寫「鉤」畫，再書寫左側及右側。若依上述原則書寫，可加強對字形結構的印象，並可使行筆順暢，故初學者應特別注意。

五、筆法

(一) 露鋒、藏鋒

書法藝術之表現，關鍵在於用筆法，用筆又首重於用筆鋒。用鋒之方法有露鋒、藏鋒、中鋒、迴鋒、偏鋒，尤其中鋒技法是書法的基本要領，初學者更需重視此法，否則很難將字形表現得有神有勢，而露鋒和藏鋒，則是中鋒之準備動作。

▲露鋒

▲藏鋒

所謂的露鋒，即是將筆鋒順勢露出，直接將筆落入紙面，這種直接落筆的方式，雖似較簡便，但有易成偏鋒之險，尤其對於筆毫彈性之掌握較無法體會，更可能因運筆急迅，無法控制字形的線條與結構。這是初學者易犯的毛病。如能體悟藏鋒，再配合運筆節奏就能寫出勁健之字。

所謂藏鋒，是指落筆時筆鋒要從相反方向逆鋒入紙，其意為欲左行先右折，欲右行先左折，欲下行先上折，取折勢後平出隨轉，使筆平鋪成中鋒，將筆鋒藏起，因此名為「藏鋒」。這方法能使線條更有神韻，最大好處在於能控制線條與掌握運筆速度與筆鋒彈性。

(二) 中鋒、迴鋒

▲中鋒

▲迴鋒

使筆直立，筆鋒在正中，左右不偏，稱為中鋒。中鋒筆法，在「用筆九法」中已有講解，不過仍有些原則需注意：在執筆直立方面，雖著重於此，但若忽略筆鋒置於正中，亦是弊病之一；另筆鋒正中，執筆易右斜亦為缺點之一。

究竟中鋒為什麼自古以來成為初學之主要法度？中鋒用筆的關鍵，在於鋒正能使線條平穩剛健，富有精神。不過書法用筆極富變化，不可能一直採中鋒筆法書寫，但無論如何，至線條末端，必收到中鋒是基本的要求。

迴鋒亦是運筆方法之一，意思是在書寫結束後，往回收進，凡點、橫、豎等筆畫都應有去有回。迴鋒的作用，是輔助點、畫更圓滿沉穩。通常有人將之視為如藏鋒一樣繁瑣而

▲提筆

▲按筆

忽略，如此便會使點畫顯得不夠圓滿。所以迴鋒對初學者而言，是極應重視的筆法。為求運筆過程完美，迴鋒時宜特別注意不要太快或用力過重，以平穩為原則。

(三) 提筆、按筆

在介紹露鋒、藏鋒、中鋒及迴鋒等相關之筆鋒運筆法後，另有筆腰與筆鋒互用的技法，即是提筆與按筆。提筆和按筆在撇與捺畫的運筆上是必要之筆法，其關鍵在於用筆之厚重與筆毫收至筆尖部。

提筆──是撇、捺的尾部動作。以筆毫而言，所謂以穎（筆尖）而收，即是線條收起動作。提筆之原則也必須符合輕緩要求，筆尖提起時，亦應畫出一段浮起紙面之虛筆動作。

▲轉筆

▲折筆

按筆——通常適用於點與捺，尤其於捺畫是必要動作，運用時機是在中鋒筆法後，將筆鋒按至筆腰，即是所謂「按筆」（歐體使用）。有些字體亦可使用頓筆方式運筆（如顏體）。

以捺而言在完成按筆動作後，應配合提筆動作來完成。

㈣ **轉筆、折筆**

對各筆法而言，筆畫之橫豎連成似彎曲，即是所謂轉、折筆。轉筆與折筆在字形實際運用頗多，除交代筆畫之衍續外，更富加強筆勢之功能。

所謂轉筆是橫畫轉入豎畫之連接動作，在橫畫運行結束前以筆鋒稍提，借其筆力連腕配合指力以弧形轉至豎畫即成，在外形上呈似圓狀，此法需兼備筆腰順勢與流暢性，忌停

滯或猶豫，才不致有拖泥帶水的缺失。

所謂折筆亦是橫畫折入豎畫動作，在橫畫運行結束前以筆鋒稍提，借其筆力運腕及配合指力以下右斜動作輕至豎畫即成，在外形上須呈似斜角狀。此法在字形上富有剛健之神韻，賦予畫龍點睛之妙，在折筆動作忌以筆毫下壓過重，應以蹲停方式，才能控制線條得宜。

六、運筆技法

(一)知白守黑

自古以來書畫藝術理論即互相通合，因此常有人說「書畫同源」。文字的起源亦來自繪畫，國畫講究虛實的效果，而書法對分布方面通常以「知白守黑」來形容。

「知白守黑」中「白」是指無書寫的空白部分，而「黑」就是書寫的墨跡，配置的觀念使字與字、行與行之間疏密適宜，令作品散發特殊的美感，呈現筆墨的豐富神采，空白的部分另有妙趣，正如一齣戲的主配角。

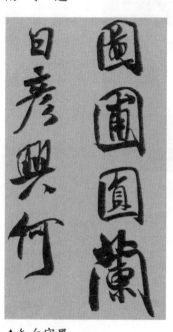

▲知白守黑

空白代表「虛」，書寫的墨跡是「實」，可見書法與繪畫原理相通，例如宋徽宗、趙孟

頫、蘇東坡就是能書善畫的高手。

當然要能領會這種奧妙，並不是容易的事，但透過按部就班的學習，並從古人美好的

作品不斷獲得經驗，相信一定能掌握及運用嫻熟。

(二)萬毫齊力

古時候有人主張執筆重點在手指，只要手指緊握，指力便可達到筆鋒，如再用腕力及

臂力直接運筆，力量能完全貫在筆鋒，就是「萬毫齊力」，這種說法實在值得商榷。

假如手指、腕、臂皆用力能展現筆毫齊力的線條，那麼我們必須先了解能寫多久（多

少）？因為只要執筆姿勢過於呆板或用力，手臂就容易僵硬。執筆首先需掌握虛指實，指實

的手指應合攏，不可分開，更不可因指實之原則過於捏緊，應以輕鬆運行自如為原則，另

外注意筆位是否合宜。在遵循這些原則後，再留意沾墨的多寡，沾墨的正確方法是整枝筆

蘸，由筆腰順硯臺邊緣修整筆毛及調適墨汁。依正確筆法（藏、中、迴鋒等）反覆地掌握

運筆技巧，筆力自然產生，所謂萬毫齊力的目標，應不太困難達成。

(三)逆入平出

所謂的「逆入」，而「平出」則是完成「逆入」動作後，轉筆鋒使筆毫兩側平鋪運行而出。

在落筆時，筆鋒需由相反方向入紙，欲往右寫時要先左折，寫往下應先上折，這即是

關於這些要求，大都是指隸書而言。

基本上「逆入」的方法是使筆畫開頭似圓狀，就是所謂的「蠶頭」，而平出則是中鋒後，以筆鋒稍上揚形似尖狀是「燕尾」，古人常說的「蠶頭燕尾」即是指「逆入平出」。

若在「逆入」後草率行筆，將使線條飄浮無力，應在「逆入」後稍停，以蓄勢待發之勢，配合手腕運行，在「平出」時筆法應順勢輕揚，不可急迅拉出筆鋒。這些重點與楷書之藏鋒概念類似，只不過在角度與線條尾部須迴鋒等不同之變化而已，可見學習書法的要點，即是運筆要穩且平順。

(四)藏頭護尾

書法的用筆理論眾多，之前曾介紹大書法家鍾繇，據說他的書法能有所進步，是從當時亦是著名書法家韋誕那裡獲得漢代蔡邕的〈九勢〉，「藏頭護尾」就是其中的兩項。

所謂的「藏頭護尾」，起源於篆書，後凡初學者都以此為規範。古人學書法，大都認為若以露鋒書寫，頗有尖銳之氣，易露毛病；在運筆時直來直往，必然筆力無法收斂，而蔡邕的方式乃是藏頭需以停頓蓄勢待發，再以筆鋒正中心運行，在筆畫終結應再收回筆鋒。

▲逆入平出

這種方法與曾經介紹的藏鋒、中鋒及迴鋒的技法一樣，只不過是名稱、形容不同而已，通常書寫之筆力透過這種方法，便能在作品風格上顯出書法藝術的神韻，中國歷史上大部分著名的書法家，莫不以繼承此法，而有彌久之成就。

(五)無垂不縮

宋朝的大書法家米芾，對於用筆的經驗歸納總體要領為「無垂不縮」。這種用筆方法，主要是在運筆，由上往下至中間垂落而頭呈圓狀。

這種方法是以逆（藏）鋒向上，到線條之起筆頂點，往左下方輕按，再向下運行，後轉鋒向上收筆（迴鋒），豎之尾部似露水珠般。點畫之書寫皆亦延伸這種技巧，點畫可分為三部分，而首尾另有三個步驟，分別是起筆、按筆、收筆，這些運筆規範是形容書寫技巧，也與所謂「無垂不縮」是相同的。

在書寫任何筆畫都必須按程序有出有回，有垂下即

▲無垂不縮

▲藏頭護尾

有縮，才能使筆畫具姿態與精神。假使未按這些方法，隨意行筆，可能造成線條粗糙或呆板無神態，而談不上對字形結構有互相陪襯作用。所以古人流傳下來的經驗，是多次實驗與實作所獲得，在現在學書法應先求按部就班才是正確之道。

(六)蠶頭燕尾

所謂的「蠶頭燕尾」，在技巧上的意義與「逆入平出」相似，只不過「逆入平出」是運筆的方法，而「蠶頭燕尾」是筆畫形態的特徵。

「蠶頭燕尾」一般是指隸書的橫畫與捺畫，在橫畫起端由「逆入」的方法書寫似「蠶頭」，而末端則以「平出」後上揚成「燕尾」，另外有人認為顏真卿的楷書，橫畫起筆時需停頓叫「蠶頭」，在橫畫收筆前頓鋒，提筆迴鋒分成叉式叫「燕尾」。

隸書的橫畫特徵須有揚起似燕尾的筆勢，但是漢隸的要求是不可一字出現二個燕尾，就是所謂的「燕不雙飛」。這種筆法，對於隸書之結構有極顯眼及提高神韻作用。不過這些特徵也不是隸書才有，從歷史文物發現，在漢朝刻在木簡的文字就有這種形狀產生。

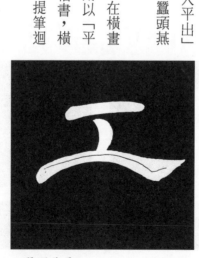

▲蠶頭燕尾

（七）**一波三折**

初學書法，如要將筆畫寫得生動有力，必先遵守一波三折的要求。一波三折是用筆的方法之一，「波」所指的是筆畫的捺部而言，而「折」是轉換筆鋒的方向。

在寫捺畫時，「一波三折」是基本要領之一，字的本身中亦要有長短、粗細、彎曲的變化。在運筆上，也要注意急緩、輕重及頓挫等要領。尤其在寫橫畫時若起筆速度過快，則太草率，寫豎畫時亦是如此。特別注意的是在筆鋒收回時，更不要用力過重，如此才能使字形顯得更靈活。

撇畫亦有人曾提出「一波三折」的概念，為使轉筆富節奏，也是不錯的建議。

如能注意筆勢，體會這種方法，透過筆鋒之彈性形成筆力運行，除了可以寫出一手好字之外，它的娛樂功能似如打球，又似在彈奏樂器一樣，使我們在書寫時欲罷不能。

（八）**方筆與圓筆**

書法的用筆技巧，首重於「方筆」與「圓筆」，過去大多數的書法家都認為圓筆是來自篆書，而方筆則是原來寫隸書的筆法。

▲一波三折

一般來說，篆書用筆圓轉，隸書用筆方折，並不是非常正確的區別。其實以用筆而言，固然要求筆筆中鋒，但是實際運用不僅有中鋒技巧而已，所以篆書偶有「方筆」的存在，隸書亦有「圓筆」的出現。所以在形體上中國書法之筆法運用，並不限於某種固定格局，只不過在名稱區分上明確外，並無強烈約束，但是用筆與形體絕不可混為一談，因為「方筆」與「圓筆」只是運用上的差別。

「方筆」與「圓筆」的區分，觀念在於用筆，逆入平出，下筆藏鋒而落筆不收鋒，形成所謂「蠶頭燕尾」，即是隸書筆意，對「方筆」之要求，重要的特徵是收尾轉折（燕尾）呈「三角形」，而「圓筆」則顧名思義為圓形。

（九）疾澀

書法之運筆節奏，關係到啟發與趣的基本因素。透過輕重緩急的效果，將增加書寫之靈活與趣味，「疾澀」是控制用筆速度的方法，古人常以「逆水撐舟」來形容它。

所謂的「澀」勢，就是逆筆（藏鋒）而行，使運筆不草率滑過，以求穩重。而「疾」是運筆的順勢，指行筆迅速不拖泥帶水，切忌停滯，當然亦不能過於急迅，相對的「澀」也不能過分停頓，避免造成點畫呆板的現象產生。

▲方筆圓筆

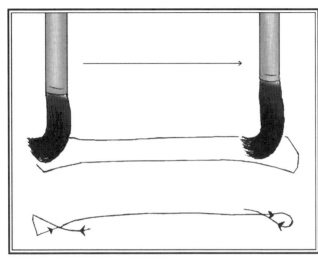

▲疾勢走勢急峻，一氣呵成

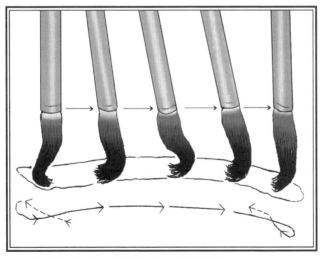

▲澀勢逆鋒取勢，節節推進，節節頓挫

「疾澀」是古人常說的用筆方法，並以此法形容為書法技巧必要重點，對於節奏的控制，則必須由練習獲得經驗來適應正常速度，配合文字的特性吸收，尤其在往後書寫行書時，若能了解「疾澀」的奧妙，在整幅作品的行氣之連貫更能富有氣勢。

（十）牽絲

王獻之的〈中秋帖〉以行書書體表現流暢的書法藝術，他以連綿的方式，牽引行書中上下字，亦於點畫之間用這種表現方法。這種寫法用書法術語來說，即是「牽絲」。

牽絲主要的功能在於連接點畫和字形，類似橋梁的作用，一般在行草使用最多，不過牽絲卻不能隨意任用，或故意強作相連，若是隨意書寫則缺乏氣勢，太造作將使作品呆板不生動。正常觀念是根據筆勢之特性來牽引，才能使作品自然流暢、更有挺拔富勁道的韻味。

有人認為牽絲在書法藝術中是一種輔助行氣的方法，其實它在行草書占有重要地位，若無法靈活運用，對於作品之氣勢略有影響。尤其在牽絲之引用，有一定的規律，通常需注意其粗細，不能超過點畫，同時也應遵守可細不能粗的原則，假如犯了過粗的毛病，將會造成點畫交代不清，破壞作品的美感。

▲牽絲（懷素　自敘帖）

（十一）屋漏痕

據說在唐朝時，大書法家顏真卿向善草書著名的張旭學書法，有一次兩人談論書寫技巧，顏真卿求問書法心得時，言談中將其師張旭的筆法比喻成「屋漏痕」，在旁的懷素和尚馬上起立，握著顏真卿的手說：「啊，你得了老師書法的神髓了！」這是人稱「屋漏痕」的由來。

「屋漏痕」是用來形容以中鋒筆法，寫出線條像似房屋漏痕，雨水滲入牆壁，凝聚成水滴，然後徐徐流下。其流動並不是直接落下，是微微的左右動搖又垂直流行，並留痕在壁上，好像書寫時，藏鋒成圓即成筆畫，運筆時快緩配合，而修飾筆法使用較少。

這種說法是針對「豎」畫而言，要求行筆不能直下，起筆以藏鋒入筆，頓後行筆，像屋漏水滴而下。如果寫「豎」畫速度一致，就像畫一根柱子般不生動，所以「屋漏痕」是使筆畫靈活的方法之一。

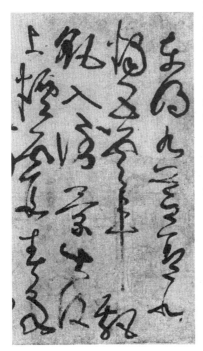

▲屋漏痕（張旭　古詩四帖）

(土)折釵股

古時候的人書寫轉折用筆的方法，提到「折釵股」的書法術語。主要意思是，轉折用筆要圓而有力道，並要求筆鋒平鋪而需符合中鋒的要求，不可過於俗氣，就像「金釵」折彎時，是圓形的彎角，而不是尖角。

其實所謂「折釵股」的筆法，是從篆書演變而來的，一般認為要圓且富勁道，並不太容易；不過求圓帶勁，即是以藏鋒技巧為主要方法，在轉折時提筆，轉以按或頓來完成這種要求。

曾經有人認為在寫多個轉折時，同樣的「轉」雖符合圓勁，但若另一筆畫依樣書寫，就很容易發生毫無變化的毛病。所以在實際運用上，必先觀察字形需要來協調，才是合宜的技巧運用，這道理對創作是有參考價值。

(圭)畫沙印泥

宋代大書法家黃庭堅認為「運筆時，如似筆鋒畫在沙裡，平鋪的沙面因而兩邊突起，中間凹成一線」，這種說法用來比喻書法技巧的「藏鋒」及「中鋒」，即是所謂的「錐畫沙」。

其次，這裡所說的「印泥」，並不是我們常使用蓋印章的印泥，而是指一種有黏性的

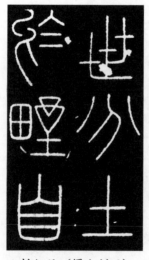

▲折釵股（繹山刻石）

紫泥，在古時候作識別用，並加蓋印章。這種方式用來比喻用筆以藏鋒及中鋒的技巧運行精妙，如深入泥內，準確而不走樣。通常也用來形容下筆穩又準的意思。

這兩種比喻用筆的方法，其實含意是一樣的，古人將同樣的意思合併為一書法術語，使學習者能記憶深刻，目的是加強中鋒及藏鋒之認識與在使用筆法時的重要性。所以當我們在學習時，應要感激老祖先研究的苦心，更該確實依筆法書寫，才能真正得到書寫的樂趣。

（齒）筆正心正

相傳唐穆宗貪圖玩樂，不理國政，當時的大書法家柳公權在朝廷主管文書工作，有次觀見唐穆宗李恆時，皇帝說：「我曾在佛廟裡看過你的字，十分欣賞，很早就想見你了。」當時柳公權的書法在京城，已是名氣很大。於是便被任用為右拾遺侍書學士（唐代專門進諫的官名）。

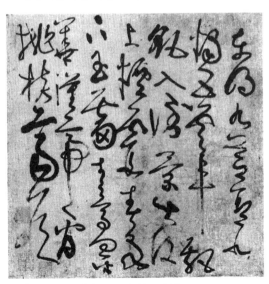

▲畫沙印泥（張旭　古詩四帖）

有次唐穆宗問柳公權用筆方法，柳公權回答：「心正筆正，乃可為法」。意思是指學書法需以端正態度，做人為事也一樣，當下唐穆宗臉色很難看，但同時也了解他是用筆法來進諫，遂改變不好習慣，努力國事，這是「筆正心正」的由來。

「筆正心正」的說法傳至今，仍為初學書法者的信條，不過有人誤解無論書寫何種書體皆必須筆正，這是錯誤的。

(五)意在筆先

寫書法作品的準備功夫，古人強調「意在筆先」或「筆居心後」。中國歷史上最偉大的書法家王羲之，在創作前必先安排作品的整個布局及每行的配置，甚至連字形的大小、線條的長短疏密，都考慮周全後，才提筆書寫。

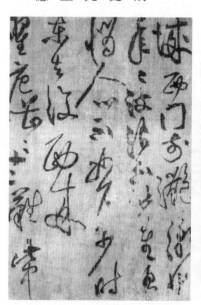

▲意在筆先（黃庭堅　竹枝詞）

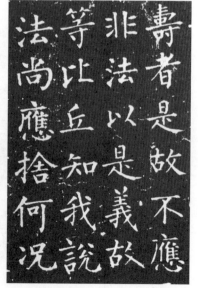

▲筆正心正（柳公權　金剛經）

假使事前沒有準備措施，就急於動筆書寫，就叫意後筆前，一定會遇到困難。因為毛筆之剛柔並濟的特性，是千變萬化，所以學習書法必須養成「意在筆先」的良好觀念。

一般人在初學書法時，要做到「意在筆先」事實上是不可能，但是在臨帖時，細心研究字帖、字形、疏密與該使用何種筆法後，提筆書寫，也是「意在筆先」的概念養成必要原則。

經長期體會，在創作上便能掌握字的長、短、伸、縮、疏、密，書寫時方能得心應手。

(共)筆斷意連

書寫行書時，能增其神采的技巧使用，最多的是「牽絲」，另外就是「筆斷意連」。「筆斷意連」是形容在書寫時點畫雖斷，但筆勢與筆意是連續的，意即指行筆的點畫連接需要交代明確。所謂的「連」，是每一筆需相連，如在筆斷時，也要依筆勢點畫之間氣勢相連，筆畫雖不相連，但卻有連貫的感覺。

在行書而言，點畫不相連，但能使人感覺上是氣氛，即增色不少。尤其在使用牽絲時，即使無法使每字與點畫實際相連，意思也已達到這種境界。

古人常形容此法為「筆未到而意已到」，但是這種運筆方法不能刻意去完成，要依筆勢與字形來運用。以草書來說，雖然在書寫節奏較行書急迅，以一氣呵成專注書寫，但字

▲筆斷意連（王獻之
　鴨頭丸帖）

與行之間也需停頓，並不是魯莽書寫。凡是被稱為名作的草書，其特色皆是字形變化、氣勢與筆意有時雖斷，卻能表達相連的境界，這也是筆斷意連的趣味。

(七)筆性墨情

書法技巧的學習有依據方法，不過在創作時的變化運用，都因人而有所不同，書寫時的喜怒哀樂也有差異，所謂的「筆性墨情」是指通過運筆、用墨，以及章法布局的技巧，藉以抒發內心思想情緒。

通常書寫者的心情變化，透過毛筆沾墨運行而顯現。如是心存喜悅，則字呈現舒坦的感覺；生氣時則無法平穩；哀傷時會令人有沉重的氣氛產生；而開心快樂時所寫的字，讓人看了十分舒服。從以上舉例，不難發現書法是表露感情的藝術。

雖然書法藝術可以表現個人的性情，但這也並非初學者所能深刻了解體會。對初學者來說，如何運筆用墨及結構才是學習重點，等融合各家經驗後，「性情」即可透過技法展現，才能進入真正有自我個性的書法藝術裡。

▲筆性墨情（顏真卿　祭姪文稿）

（六）鐵線銀鉤

書法的點畫能書寫出剛勁又俊秀遒媚兩者兼備的作品，古人以「鐵線銀鉤」來形容。

所謂剛勁是指線條剛健富勁道，而遒媚是筆力清新飄逸。

這種形容法相傳在唐朝大書法家歐陽詢所寫的書法論著〈用筆論〉中有提起，後人曾以歷代名家書跡來舉例「鐵線銀鉤」，如秦代宰相李斯的小篆，是富爽朗俊秀帶剛健，漢朝隸書〈石門銘〉運筆也如小篆般勁挺，姿態優雅。東晉王羲之的真書，用筆神奇又不失端正，筆力帶勁道而脫俗。在唐朝則以歐陽詢、虞世南、顏真卿、柳公權的作品為「鐵線銀鉤」的代表，以歐陽詢風格而言，是以勁拔險峭為典型，虞世南為外剛內柔，顏真卿敦厚雄偉，柳公權書法被視為骨力豪健等等，這些舉例無不見及古人讓初學者了解「鐵線銀鉤」的苦心。

▲鐵線銀鉤（繹山刻石）

七、敗筆九例

中國書法是祖先流傳給我們的書寫方法，有其規律性讓我們追求。不過除這些外，有人也提出一些易犯的錯誤，提醒往後初學者，避免犯下類似錯誤。就所謂敗筆而言，共歸納八種範例，經後人再整理亦有人說九種，現就以敗筆九例試述：

釘頭──頭重腳輕，腳之尾端突起似釘子，這種錯誤是壓筆後，急拉且拖長所形成。

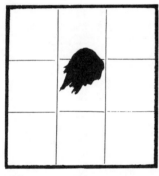

▲釘頭

牛頭──頭重在起筆處，運筆過斜，致筆毫散開又急迅拉出之現象。

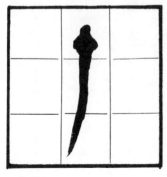

▲牛頭

鼠尾──頭部壓筆過重，又中間部分突起再壓粗，後端亦急迅拉出筆毫又呈斜狀。

▲鼠尾

鶴膝——首尾皆細，自轉角處突壓粗，是橫豎轉折易犯之錯誤。

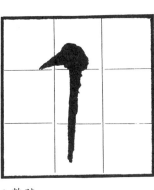

▲鶴膝

蜂腰——頭粗中間突細，而在尾部又壓重，此為按筆過重突拉後，又再壓之現象，通常在寫豎彎鉤時有此毛病產生。

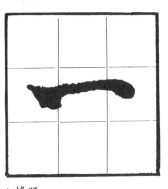

▲蜂腰

竹節——頭粗中細尾又壓粗，此為起筆與收筆過分誇張之現象。

稜角——頭部與尾部忽壓忽提，或以畫角方式塗寫所產生之現象，有呈不規則角狀，亦有呈角狀。

折木——首尾筆毫散開，此有兩種現象，一是毛筆本身散開直接落筆亦未收筆，另一狀況是未修整筆毫、未做藏鋒起筆，迴鋒收筆。

柴擔——筆畫中間呈弧狀，運筆時指力過於誇張。

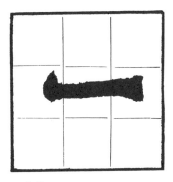

▲竹節

除了上述易犯錯誤，可在書寫時稍加留意，不過這些舉例以楷書為主，在行書時，因整幅書法作品之氣勢上變化萬千，則較不拘泥上述錯誤出現。

▲稜角

▲折木

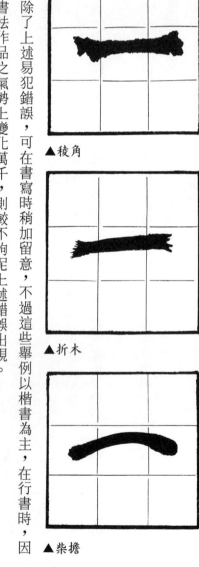

▲柴擔

八、用墨的方法

書法多重於用筆及用墨的技巧，在墨的使用一般介紹較少，所以用墨的方法也較不受重視，其實墨影響了作品的保存優劣。一般用墨重要的是以「生硯」、「生水」、「生墨」為佳。所謂的「生硯」，是指使用完硯，不可殘留墨汁，一定要洗清餘墨，便於下次使用水墨調勻，不損墨原有特性；「生水」，就是不可用有雜質的水，如茶葉水、熱水，如用茶

葉水則易損墨之光澤，而用熱水易使墨汁質粒變粗，所以用自來水即可；「生墨」的意思則是需重按輕推，墨應垂直，順同方向磨墨。

另外關於磨墨的濃淡，可依書寫者實際權衡，用硬筆（狼毫）書寫時，可磨濃墨，而軟筆（羊毫）則以黑為原則，寫楷書可濃些，寫行書則墨淡，可使運筆流暢。

至於沾墨方法，因筆毫之彈性需靠水分包容，故沾墨以全沾後，修除墨汁的方法是由筆腰至筆尖逐漸褪去部分墨水，避免落筆因沾墨過多，無法掌握字形。另外在運筆上，墨濃可運筆輕緩些，而墨淡可輕快，可避免因水分散開。這些都是初學者應注意之要點。

陸　書寫的規格與方式

一般初學者所使用的紙張，都採用竹料做成的毛邊紙，內印九宮格，大部分以六字、十二字、十五字等供練習。其次在書法比賽時所使用的紙張大部分都印成二十八字，是七言絕句詩的專用紙，在左下方會留空白處，讓書寫者落款（標示時間、姓名）及蓋印。

在書寫作品時大都採用宣紙（棉紙）為主，以全開紙作標準，再依需要作裁剪。書寫篆書或楷書時，亦有人採用紅筆畫格子、直接在紙上折格子或在紙後墊有格子的紙張。用這些方法最後一行右下方，得留下空間不可畫格線，以供落款。在寫行草書時，則可採用

折直線，以控制書寫時行與行的距離。一般較有經驗的書法家，在寫行草書時，為兼顧行氣不受限制，以不折紙方式直接書寫。這種直接書寫的方法，初學者並不能馬上運用自如。但不管採用何種方法或什麼書體書寫，都應該在宣紙四邊留些空白，避免整幅作品寫得過滿，而有擁擠的感覺。

由於書法作品具有藝術欣賞與裝飾、收藏的價值，而且其文字內容可以傳情達意，所以會隨著不同的場合、目的，以不同的形式來配合。以下介紹幾種一般常見書寫形式。

一、對聯

日常生活中，常看到的書法作品是「對聯」，對聯的左右兩旁對等長寬，而且字數相同，看上去是相互之間極對襯又協調，一般常以此裝飾門戶。

對聯是中國書法藝術的特色之一，利用文字的特性來修辭即能表達意思，亦可抒發感

▲書法用紙

情，更以詩境韻律等形式，配合書法技巧來運用，一般對聯的字數最少為三至七字，最多可在十多字以上。

書寫對聯的書體範圍非常廣，真、草、行、隸、篆皆可採用，如以楷、隸、篆都是一字一格書寫，但在行草書為了行氣與布局的變化，可上下協調位置，但須照顧整個畫面左右的對襯性。

由於對聯的字體較大，在書寫時所用的毛筆也依字體的大小來選擇，大字應用大筆是普遍的原則，如果能努力研習，將來掛在客廳的優雅書法對聯作品，就是出自自己的手筆。

▲對聯（許牧穀）

二、中堂、條幅

對聯是左、右分開且相襯，其他格式大都以單邊作品做裝飾，文字內容以詩詞文句及勵志名言來書寫。以全開紙書寫叫「中堂」，以全開紙裁剪成直立長方形書寫叫「條幅」。

「中堂」的書寫方式除可書寫詩詞文句外，更有用大筆僅寫一字，如「忍」、「靜」、「佛」等，另外也可配合小字來陪襯。關於單字書寫通常以隸、楷、行書較多，小字則以行書居多，也有以大小字同書體來書寫，在不影響畫面協調性的原則下，如何運用就要靠

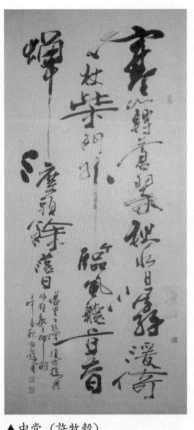

▲中堂（許牧穀）

自己經驗。

「條幅」是比全開紙尺寸較小的規格，通常以此為統稱，書寫文字內容，則是以成行的方式書寫，書體須符合上下一致的要求，不可一行隸書，一行楷書或各書體字行間參雜。

「中堂」、「條幅」書寫時，為求適宜空間運用也應折紙以利書寫之掌控，同樣的四邊要留白，才會讓作品顯得疏密合宜。

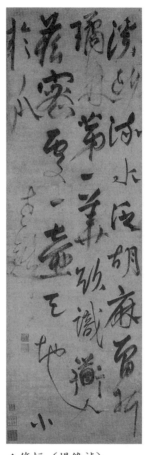

▲條幅（楊維禎）

三、通屏、橫披

在書寫的形式中，對聯、中堂、條幅都屬於直式，從單張到成對是中國書法作品的特色，另外有四張或多張連接的大作品是所謂的「通屏」，在單張方面以橫式書寫為「橫披」。

▲通屏（曾遜祥先生提供）

▲橫披（許牧穀）

「通屏」是由於書寫內容多，且全開紙張不夠使用，所以採合併紙張來完成。「通屏」是以雙數為準，最多可達十二張。在書寫時，四周之空白留邊，則以整幅作品周圍為準，不可每張都留空白，才不會造成文句有間隔的感覺。

「橫披」是指以全開紙或較小的紙，採橫式書寫。此種方式需留意不可在結尾的一行，以單字出現，是所謂「橫披單字不成行」，以避免行氣重點失調的毛病。通常在作品完成都須經過落款（題款）、用印，再經裱褙後，才能作裝飾用。在書寫樣式的名稱，在裱褙時也能適用，所以學習書法的人，這種基本常識不可不知。

四、用印

書法作品書寫完畢後，需經題款後用印，才算是真正完成。這種書法與印章合璧的形式，是中國獨有的藝術特色，書法作品的白紙黑字，配合印章及印泥所呈紅色相襯效果，使布局產生強烈的魅力展現。

書法作品的用印，並不是只有蓋上印章而已，若僅如此而無一定的規矩，反破壞整幅作品的氣韻。一般作品所需要的印章，首先要看作品的大小、字形及題款空白多寡來選用，並且不能重複使用同樣印章。通常作品內容開頭部分如有空虛處，可蓋書法作品常用的「引

季節	月份	名稱
春	一	孟春
	二	仲春
	三	季春
夏	四	孟夏
	五	仲夏
	六	季夏
秋	七	孟秋
	八	仲秋
	九	季秋
冬	十	孟冬
	十一	仲冬
	十二	季冬

▲題款㈡

▲用印（王鐸）

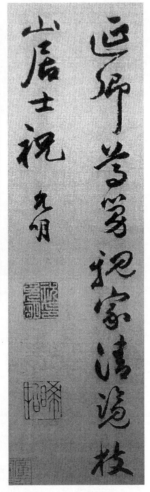

▲題款㈠（祝允明）

「首章」，在題款後則是姓名章或姓氏章為首先，再接蓋名號章或齋名章，切記需間隔一個印章的距離。

書法題款章，主要規格是姓名章需以白文（陰文），名號章是朱文（陽文），而書體工整秀麗的作品，應使用刻工精細的印，運筆奔放的作品該用同風格的章，以講究整體畫面和諧一致。

書法作品透過蓋印章，可使畫面有錦上添花的妙用，不但可產生特殊效果，也可帶動藝術的生命力。在了解「引首章」、「姓名章」或「字號章」及「齋名章」後，我們來看一般印章所刻的內容：

引首章——一般可稱「閒章」，白、朱文皆可刻用，外形有長方、圓形、半圓、橢圓、葫蘆形及不規則形等，內容由年號、成語及警句皆有人用。

姓名章——通常有刻姓氏、姓名，另有籍貫與姓名同刻，也有以生肖同姓氏一起刻，主要刻法是以白文為主。

名（字號）章——以名、字或號為主，多以朱文雕刻。使用在姓氏章後。

齋名章——以書齋名為主，一般命名皆以堂、齋、居、室、樓等，通常在使用姓名章後，亦可使用書齋名章。主要刻法以朱文為主。

任天真
▲引首章

學甲　許氏
▲姓章

穀牧
▲名章

小脈　望館
▲齋名章

除了以上介紹印章種類，另有押角章，與引首章一樣可彌補空處。押角章以方形或長形為主，內容不受拘束，蓋於作品右下方，以求作品平衡。另外關於印泥的選用，書法作品以採用油性印泥較佳，較常使用的以大陸西泠印社出品的印泥及漳州的八寶印泥為主。

技法篇

壹 楷書基本筆法解說

自古以來，書法除了具實用的書寫功能及藝術價值外，書體之演變，也衍生出日後學書法該從何入手的問題。不過經驗告訴我們，初學者由楷書入門是廣泛被接受的概念。

通常初學楷書皆以唐代五大家為主，即虞世南、歐陽詢、褚遂良、顏真卿、柳公權。

以筆法及結構來比較，歐陽詢、顏真卿及柳公權這三大家是較佳選項。

以往學習楷書多採用「永字八法」為主，然在結構上賦予太多名稱，易混淆不清。故下列介紹各書體基礎書寫單元，皆儘量用字形筆畫編排，筆法介紹都以口語化、數字化來輔助學習，其範例內容透過唐朝古帖依由簡入繁方式排列，不失原作之精要為主。

唐朝楷書的筆法，大致上以45度角入筆，收筆亦是如此。在橫畫方面的特色是左低右高，間隔必須均分，豎畫當然是需直立不能外斜。

一、九成宮醴泉銘——歐陽詢

橫畫

1. 45度以筆尖由下往上逆鋒起筆。
2. 順45度由上往下略按後折。
3. 折筆向右後中鋒運行。
4. 停筆向右上側稍提筆。
5. 向右下側45度按筆。
6. 將筆鋒往左下方收回。

豎畫

1. 45度以筆尖由下往上逆鋒起筆。

2. 順45度由上往下略按後折。

3. 折筆向下後中鋒運行。

4. 停筆向左下側稍提筆。

5. 向右下側45度按筆。

6. 將筆鋒往右側上方收回。

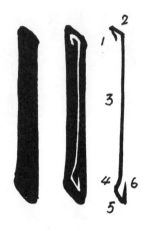

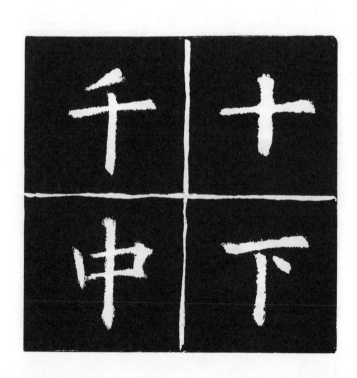

撇畫

1. 45度以筆尖由下往上逆鋒起筆。

2. 順45度由上往下略按後折。

3. 折筆向左側中鋒運行後漸收筆。

4. 收筆呈尖狀。

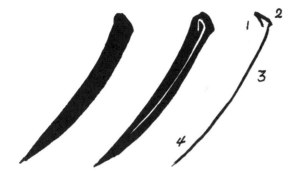

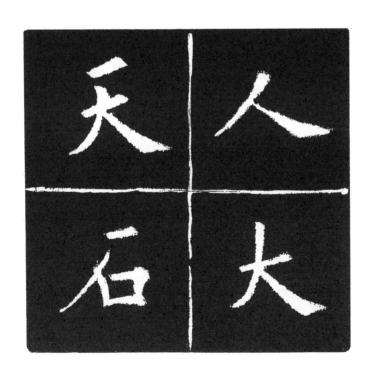

捺畫

1. 45度以筆尖由下往上逆鋒起筆。

2. 順45度由上往下略按後折。

3. 折筆向右側45度中鋒運行漸按筆。

4. 按筆後向右收筆。

5. 收筆呈尖狀。

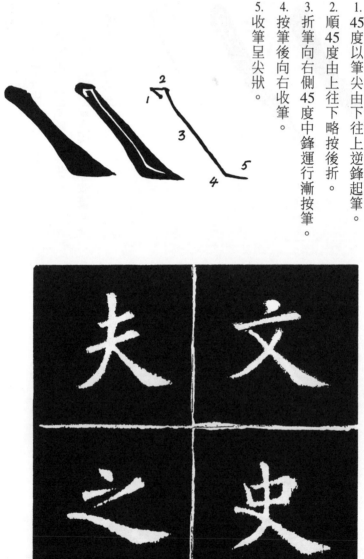

點畫㈠

1. 45度以筆尖由下往上逆鋒起筆。

2. 順45度由上往下按筆呈外弧線。

3. 向上收筆。

點畫㈡

1. 45度以筆尖由下往上逆鋒起筆。

2. 順45度角由下往上略按。

3. 將筆鋒向右上輕提呈尖狀。

點畫㈢

1. 45度以筆尖由下往上逆鋒起筆。

2. 向左下方輕按後逐漸加重按筆。

3. 收筆呈尖狀。

挑畫

1. 45度以筆尖由下往上逆鋒起筆。

2. 順45度由上往下略按。

3. 按筆後向右上側將筆毫輕提筆呈尖狀。

折畫(一)

1. 45度以筆尖由下往上逆鋒起筆。

2. 順45度由上往下略按筆後折。

3. 折筆向右，以中鋒運筆。

4. 駐筆後輕提筆向右上側。

5. 向右側下方45度按筆。

6. 以指力中鋒運筆向下。

7. 駐筆後向左側輕提筆。

8. 向右側往45度按筆。

9. 將筆鋒往右上收筆。

折畫(二)

1.～6. 同右方筆法說明。

7. 將筆鋒提筆呈尖狀。

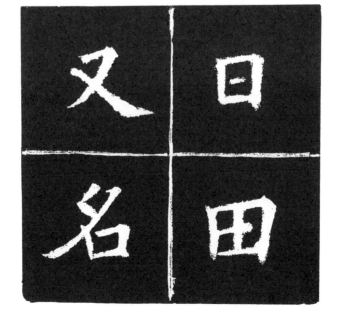

鉤畫(一)

1. 45度以筆尖由下往上逆鋒起筆。

2. 順45度由上往下略按後折。

3. 折筆向下後中鋒運行。

4. 駐筆輕按。

5. 將筆鋒利用彈性往左側45度提筆。

鉤畫(二)

1. 45度以筆尖由下往上逆鋒起筆。

2. 順45度由上往下略按後折。

3. 中鋒運行以指力向右拉呈弧形。

4. 駐筆輕按。

5. 將筆鋒利用彈性往右側45度提筆。

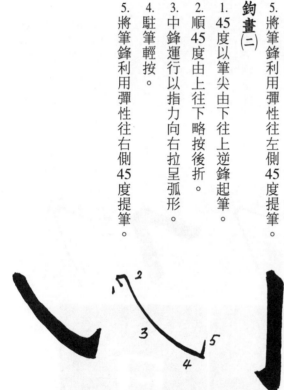

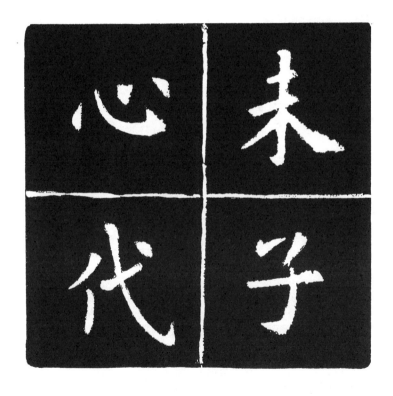

二、顏勤禮碑——顏真卿

橫畫

1. 45度以筆尖由下往上逆鋒起筆。
2. 順45度由上往下頓筆後折。
3. 折筆向右後中鋒運行。
4. 停筆後向右上側稍輕提。
5. 向右側往下45度頓筆。
6. 順勢將筆鋒往左下收回。

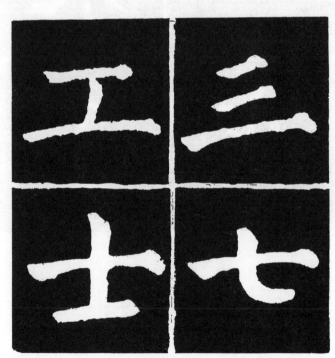

竪畫

1. 45度以筆尖由下往上逆鋒起筆。

2. 順45度由上往下頓筆後折。

3. 折筆向下後中鋒運筆。

4. 中鋒運行漸提筆呈尖狀。

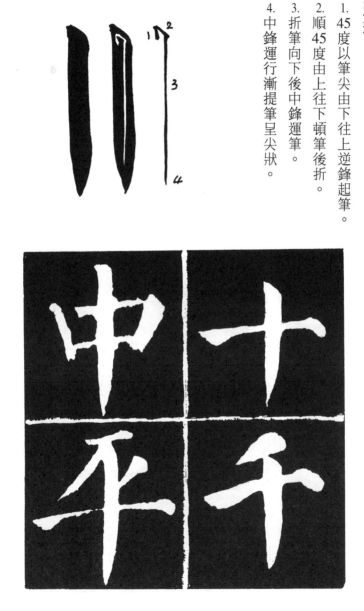

撇畫

1. 45度以筆尖由下往上逆鋒起筆。

2. 順45度由上往下頓筆後左折。

3. 折向左側中鋒運行後漸提筆鋒。

4. 漸提筆鋒呈尖狀。

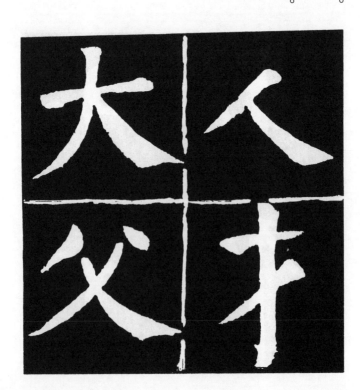

捺畫

1. 45度以筆尖由下往上逆鋒起筆。
2. 順45度由上往下頓筆後折。
3. 折筆向右側中鋒運行漸按筆。
4. 按筆後頓筆向右漸上提起筆鋒。
5. 提筆鋒呈尖狀。

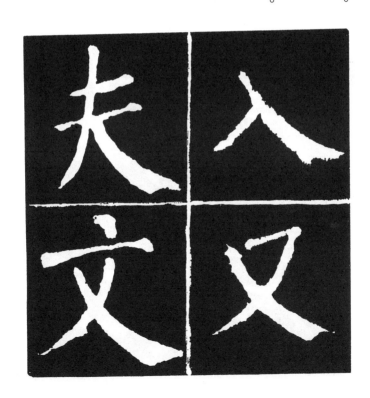

點畫㈠

1. 以筆尖45度逆鋒起筆。

2. 順勢向右側頓筆。

3. 將筆鋒向右上輕揚收回筆鋒呈尖狀。

點畫㈡

1. 以筆尖45度逆鋒起筆。

2. 順勢向右下側頓筆。

3. 將筆鋒往原方向收回。

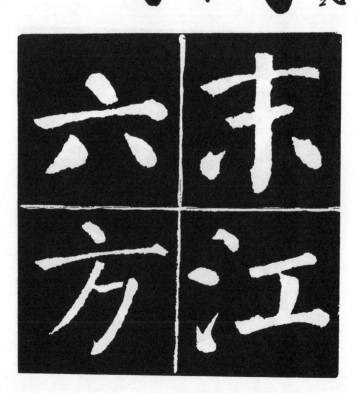

挑畫

1. 45度以筆尖由下往上逆鋒起筆。

2. 順45度由上往下頓筆後折。

3. 折筆後中鋒運行向右上方輕提筆鋒呈尖狀。

折畫(一)

1. 45度以筆尖由下往上逆鋒起筆。

2. 順45度由上往下頓筆後折。

3. 折筆向右後中鋒運行。

4. 停筆後向右側稍輕提。

5. 向右側往下45度頓筆。

6. 順勢以中鋒往下運行。

7. 駐筆將筆鋒往左側輕提。

8. 順45度由上往下頓筆。

9. 將筆鋒往右側收回。

折畫(二)

1.～6. 同右方筆法說明。

7. 駐筆將筆鋒輕頓。

8. 將筆鋒向左上方提起呈尖狀。

鉤畫(一)

1. 45度以筆尖由下往上逆鋒起筆。

2. 順45度由上往下頓筆後折。

3. 折筆向下後中鋒運行。

4. 駐筆後輕頓。

5. 將筆鋒向左上方提筆呈尖狀。

鉤畫(二)

1. 45度以筆尖由下往上逆鋒起筆。

2. 順45度由上往下頓筆後折。

3. 折筆以中鋒用指力拉呈圓弧形。

4. 駐筆後輕頓。

5. 將筆鋒向右上方提筆呈尖狀。

三、玄祕塔碑——柳公權

橫畫

1. 45度以筆尖由下往上逆鋒起筆。
2. 順45度由上往下略按後折。
3. 折筆向右後中鋒運行。
4. 提筆後向右上側輕提。
5. 向右側往下45度頓筆。
6. 將筆鋒往左下收回。

豎畫

1. 45度以筆鋒由下往上逆鋒起筆。

2. 順45度由上往下略按後折。

3. 折筆後向下中鋒運行。

4. 將筆鋒漸收筆呈尖狀。

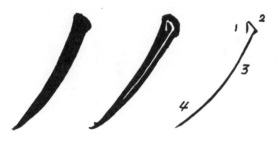

撇畫

1. 45 度以筆尖由下往上逆鋒起筆。

2. 順 45 度由上往下略按後折。

3. 折筆後向左側中鋒運行漸收筆。

4. 將筆鋒收筆呈尖狀。

捺畫

1. 45度以筆尖由下往上逆鋒起筆。

2. 順45度由上往下略按後折。

3. 折筆向右側運行漸按筆。

4. 按筆後頓筆向右漸上提起筆鋒。

5. 提筆鋒呈尖狀。

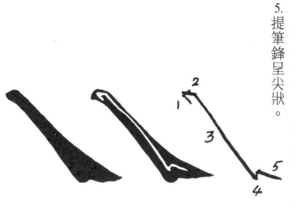

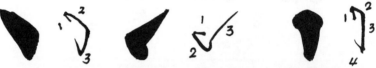

點畫(一)

1. 45度以筆尖由下往
上逆鋒起筆。

2. 順45度由上往下略
按。

3. 向右下行筆。

4. 輕將筆鋒往左上收
回。

點畫(二)

1.～2.同右方筆法說
明。

3. 將筆鋒順勢往右上
方輕揚呈尖狀。

點畫(三)

1.～2.同右方筆法說
明。

3. 輕將筆鋒往左上收
回。

挑畫

1. 45度以筆尖由下往上逆鋒起筆。

2. 順45度由上往下略按後折。

3. 折筆後中鋒運行向右上方輕提筆呈尖狀。

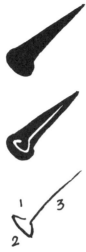

折畫

1. 45度以筆尖由下往上逆鋒起筆。
2. 順45度由上往下略按後折。
3. 折筆向右中鋒運行。
4. 停筆後向右上側稍輕提。
5. 向右側往45度按筆。
6. 順勢以中鋒往下運行。
7. 駐筆將筆鋒輕頓後向左側提筆。

鉤畫(一)

1. 45度以筆尖由下往上逆鋒起筆。
2. 順45度由上往下略按後折。
3. 折筆向下後中鋒運行。
4. 駐筆後稍頓。
5. 將筆鋒往左側趯出。

鉤畫(二)

1. ～2. 同右方筆法說明。
3. 中鋒向右側運行呈弧形。
4. 駐筆後稍頓。
5. 將筆鋒往右上側趯出。

鉤畫(三)

1. ～2. 同右方筆法說明。
3. 中鋒運行呈圓弧形。
4. 駐筆後稍頓。
5. 將筆鋒往右上側趯出。

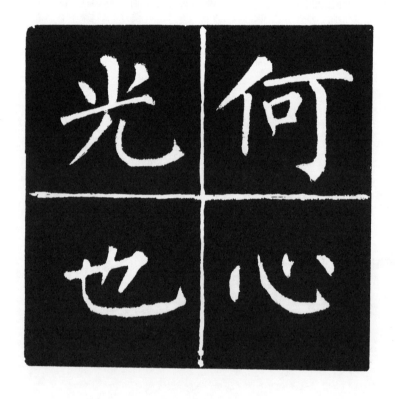

貳、隸書基本筆法解說

隸書的發展，乃由於篆書書寫不便。從秦代至漢代，隸書逐漸演化成熟並成為被廣泛運用之書體，其最大特色可說是融入所謂波磔加強裝飾性，在寫法上也延續篆書的圓頭、圓尾的形態。

以隸書的入門法帖而言，漢代遺留佳作甚多，較著名的有〈西狹頌〉與〈張遷碑〉和〈禮器碑〉及〈乙瑛碑〉、〈曹全碑〉。本單元考慮原拓本的清晰程度，以下所推薦的是〈曹全碑〉之基本筆法。

漢曹全碑

橫畫㈠

1. 以筆尖向左逆鋒起筆。
2. 向右折順勢按筆呈圓頭。
3. 向右中鋒運行。
4. 運筆至尾端輕緩提筆。

橫畫㈡

1. 以筆尖向左逆鋒起筆。
2. 向右折順勢按筆呈圓頭。

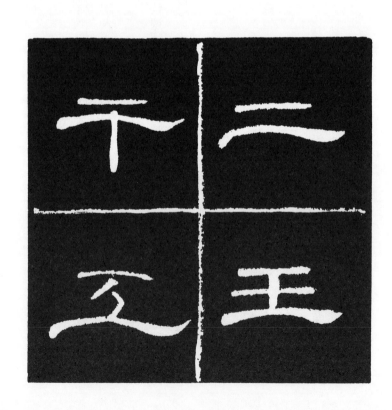

橫畫(三)

1. 以筆尖 45 度向左下逆鋒起筆。

2. 順 45 度右上折並按筆稍停。

3. 以中鋒向右運筆稍呈弧形。

4. 運筆至尾端按筆。

5. 稍轉筆鋒向右上側趯出筆鋒。

3. 以中鋒向右運筆稍呈弧形。

4. 運筆至尾端按筆。

5. 稍轉筆鋒向右上側趯出筆鋒。

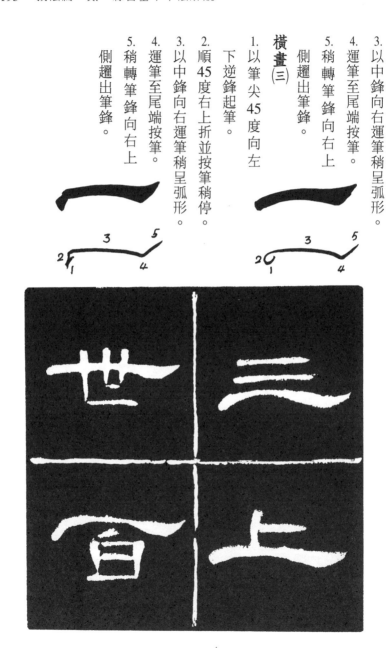

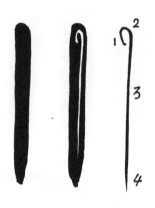

豎畫

1. 以筆尖向上逆鋒起筆。

2. 向下折筆順勢按筆稍停呈圓頭。

3. 以中鋒向下運行。

4. 漸提筆呈尖狀。

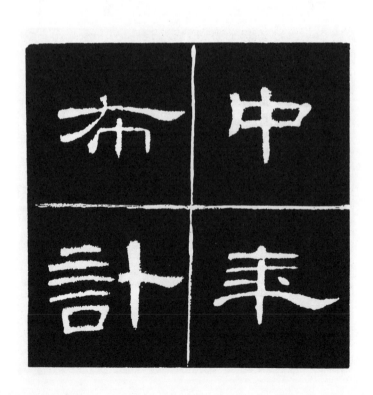

左撇畫

1. 以筆尖向右側逆鋒起筆。

2. 向左下側折按筆呈圓頭。

3. 以中鋒向左側運筆並稍按筆。

4. 運筆至尾端以筆尖向左上側收回筆鋒。

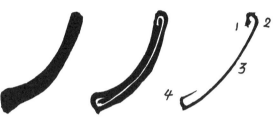

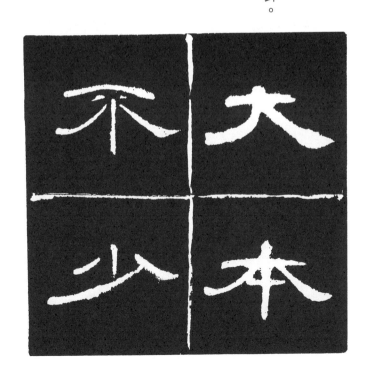

右撇畫

1. 以筆尖向左上逆鋒起筆。

2. 向右下折順勢按筆呈圓頭。

3. 以中鋒向右側運筆並稍按筆。

4. 加力按筆。

5. 將筆鋒向右下提筆呈尖狀。

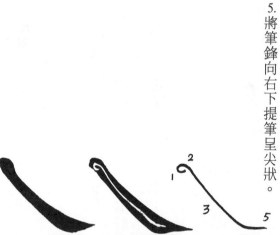

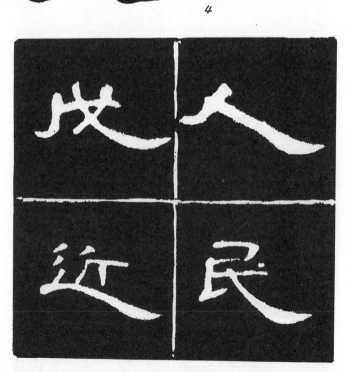

點畫(一)

1. 以筆尖向上逆鋒起筆。

2. 向下折順勢按筆輕拉。

3. 輕提筆鋒向上。

點畫(二)

1. 以筆尖向右上逆鋒起筆。

2. 向左下折順勢按筆稍停。

3. 提筆呈尖狀。

點畫(三)

1. 以筆尖向左上逆鋒起筆。

2. 向右下折順勢按筆稍停。

3. 提筆呈尖狀。

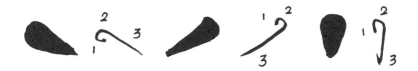

折畫

1. 以筆尖向左逆鋒起筆。
2. 向右折順勢按筆稍停。
3. 以中鋒向右運行。
4. 中鋒運行至尾端停筆。
5. 重以筆尖向上逆鋒起筆。
6. 向下按筆。
7. 以中鋒往下運筆。

鈎畫

1. 以筆尖向上逆鋒起筆。
2. 向下折順勢按筆稍停。
3. 中鋒向左彎曲運行。
4. 將筆鋒提起往外圓側收回筆鋒。

參 行書基本筆法解說

在漢代，似乎尚未出現行書，不過東晉時期後，行書卻成為實用的主要書體之一，並且沿用至今。

談及行書的盛行，不得不提出王羲之對書寫藝術的傑出貢獻，其著名的佳作〈蘭亭序〉，影響唐朝的書風發展甚鉅，一直延續到宋、元、明代。

歷代不少傑出的行書大書法家都是受王羲之的影響，例如宋代的米芾即是以王羲之的作品為臨摹對象，又能吸收精髓，後成為獨創風格的大書家。

本單元行書筆法介紹，採米芾之〈苕溪詩卷〉及〈蜀素帖〉為主，依筆畫之特性歸納，提供參考。

苕溪詩卷、蜀素帖——米芾

橫畫

1. 左上方露鋒入筆依線條輕重加強按筆動作。

2. 中鋒往右運行。

3. 輕收回筆鋒向左收筆。

豎畫(一)

1. 左上方露鋒入筆依線條輕重加強按筆動作。

2. 中鋒往下運行。

3. 順勢收回筆鋒尾部呈尖狀。

豎畫㈡

1. 左上方露鋒入筆依線條輕重加強按筆動作。

2. 中鋒往下運行。

3. 視線條變化加強按筆動作後向上收筆。

撇畫

1. 右上方露鋒入筆。
2. 以中鋒運行向左側。
3. 漸收筆至尾部呈尖狀。

捺畫

1. 左上方露鋒入筆。

2. 以中鋒運行向右側輕按。

3. 漸收筆至尾部呈尖狀。

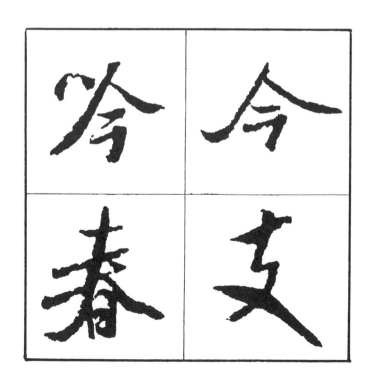

點畫㈠
1. 左上方露鋒入筆。
2. 往右下按筆。
3. 輕提筆向右上。

點畫㈡
1. 左上方露鋒下壓。
2. 駐筆輕按。
3. 輕提筆鋒往左上收回。

點畫㈢
1. 右上方露鋒下壓。
2. 駐筆輕按。
3. 輕提筆鋒往右上收回。

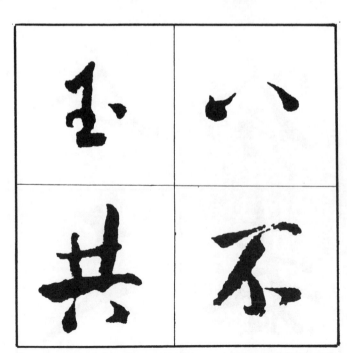

挑畫

1. 以筆尖逆鋒入筆。

2. 將筆輕壓。

3. 順勢向右上提筆。

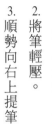

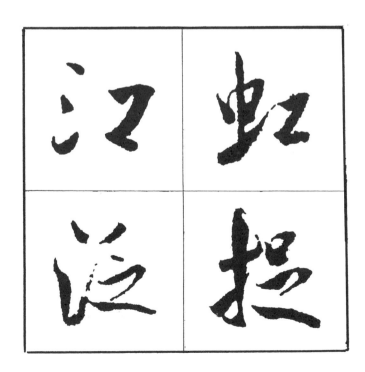

折畫

1. 左上方露鋒入筆。

2. 以中鋒運行至轉折。

3. 順折勢往左側運行。

4. 將筆鋒趯出。

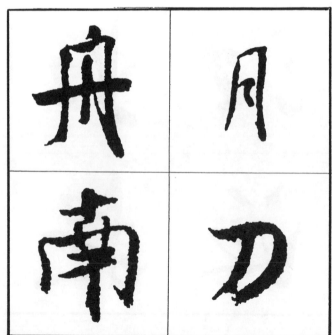

鉤畫（一）

1. 左上方露鋒入筆。
2. 中鋒運行稍呈弧形。
3. 輕按筆。
4. 將筆鋒往左側趯出。

鉤畫（二）

1. 右上方露鋒入筆。
2. 中鋒運行呈圓弧形。
3. 輕按筆。
4. 將筆鋒往左側趯出。

肆 草書基本筆法解說

中國書法書體中，草書字體之辨識性，是常引起爭議的。形式也過於簡化，又涉及書寫者情緒及運筆節奏的問題，觀賞者往往容易誤解文字內容。但若以藝術觀賞立場而言，草書卻是書法藝術創作者所鍾愛的書體。

關於草書的形成，其發展序列一般印象是從楷書演化成行書而來，事實上草書源自隸書，這是初學者易誤解的概念，如此錯誤印象，導致有人以楷書筆法來解釋草書的入筆方式，反而影響草書運筆的流暢性。

歷代的草書作品，智永的《千字文》至今仍是入門的最佳範本。其落筆與止筆，銳、輕、清是最大特色，由於草書字形辨識部首之方式不一，故本單元僅介紹基本筆法，另草書運筆節奏富變化性，所以筆法採重點式說明。

千字文——智永

横畫

寫法歸納如下列：

1. 起筆與收筆粗細一致。

2. 起筆略按，行筆至末端愈細。

3. 起筆露鋒，行筆至末端愈粗。

4. 入筆時直接頓筆，隨即提筆向右。

豎畫

1. 從30度至45度露鋒入筆。

2. 入筆後，筆鋒略壓向下運行。

3. 順筆鋒直下運行至末端將筆鋒輕提。

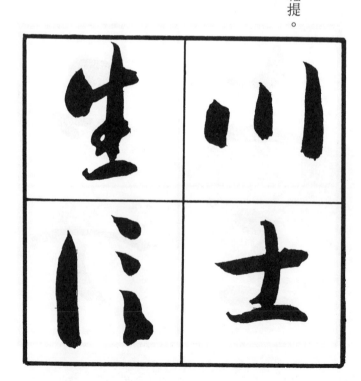

左撇畫

草書的左撇，其實只是以露鋒筆法，採左斜方向順筆勢運行而已。在書寫運用上可分為直線及曲線兩種，入筆以露鋒後中鋒運行，再漸提筆鋒呈尖狀，直曲之變化視字形需求調整。

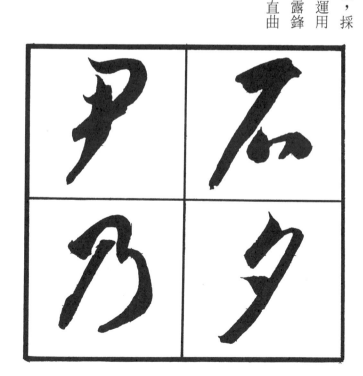

右撇畫

智永的草書右撇很明顯無波磔，所以不能視為「捺」畫。依其字形觀察，發現其右撇之方向、角度及筆意，與左撇相較，也只是交叉而已，而入筆露鋒之輕重也視運筆狀況加強按筆即可。

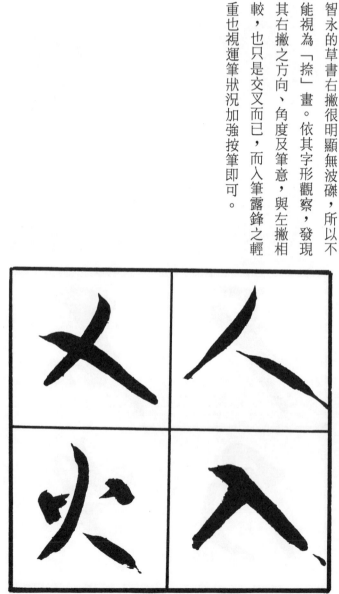

左迴旋畫

智永的草書字形，依觀察左迴旋筆法使用較右迴旋少，故在書寫節奏可能無法很流暢。不過如保持中鋒筆勢，在紙上呈垂直狀，經此原則應能達到要求。

右迴旋畫

右迴旋的運筆動作，在行書書寫使用頗多，這個筆法對右手執筆的東方人而言，是極容易的技法。

通常了解中鋒筆法的初學者，循筆勢向右畫弧形即可，不過重點在書寫之節奏，忌運筆停滯，以免影響線條流暢性。

伍、篆書基本筆法解說

篆書在一般人的印象中是刻印章時才採用的文字。它的形體與楷書、隸書不同，所以有人建議初學者略過。其實篆書外形的對襯性與筆法的規律性，對學書法者，是體會書論上所謂「間架結構法」的最佳教材。

篆書筆法是各書體最單純的，起、收筆皆是以圓頭、圓尾為主（基本筆法圖請參隸書橫畫㈠）。本單元所選用的範例是秦代〈泰山刻石〉，相傳此刻石是由丞相李斯撰文書寫。由於常用的筆勢轉換方向技法初學者不易掌握，故省略部首認識單元，建議以下列圖形為臨帖前線條練習之參考，再進入從〈泰山刻石〉所歸納之簡易範本。

字體橫平豎直，布局整齊，線條特色似鐵線般迴轉。

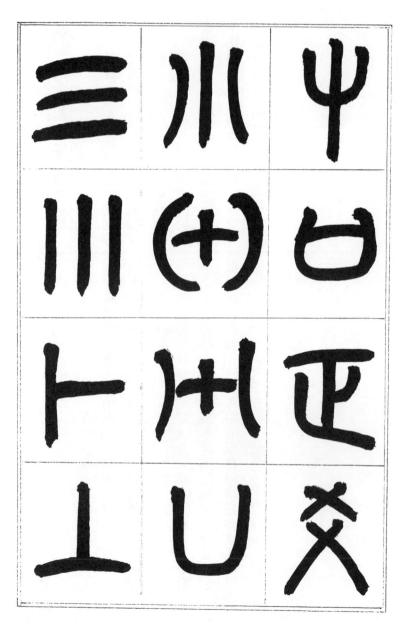

泰山刻石

範本㈠

範本
(四)

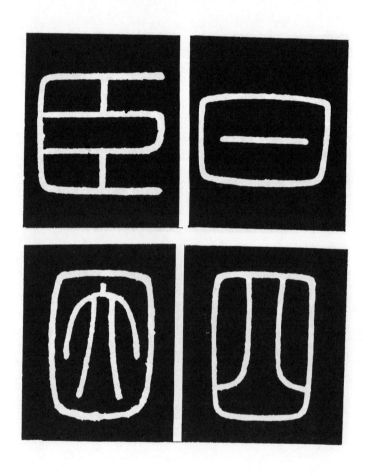

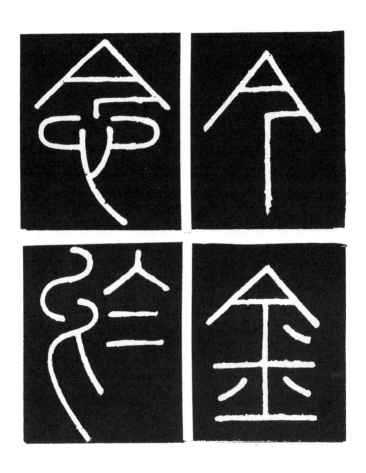

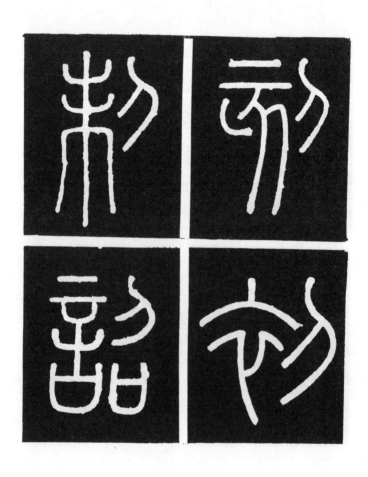

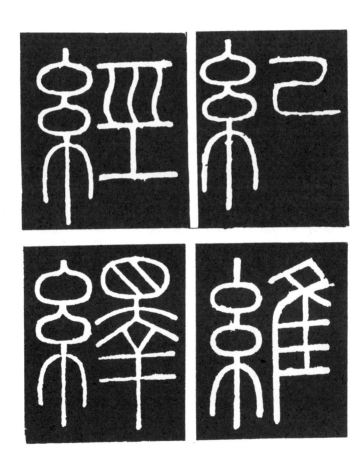

參考書目

1. 中國的古文字　　　　　　　　　　　　劉兆祐著　　行政院文化建設委員會

2. 中國詩書畫欣賞　　　　　　　　　　　李霖燦著　　行政院文化建設委員會

3. 書法藝術　　　　　　　　　　　　　　張光賓著　　行政院文化建設委員會

4. 篆刻藝術的欣賞　　　　　　　　　　　王北岳著　　行政院文化建設委員會

5. 書畫裝裱與修復　　　　　　　　　　　李　瑋著　　名山出版社

6. 隸書筆法與漢碑　　　　　　　　　　　谷　溪著　　北京體育學院出版社

7. 書法的實用與裝飾　　　　　　　　　　王永興著　　北京體育學院出版社

8. 中國古代書法美學　　　　　　　　　　宋　民著　　北京體育學院出版社

9. 書法入門〔合訂本〕　　　　　　　　　　　　　　　藝術圖書公司

10. 中國書法欣賞　　　　　　　　　　　　馮振凱著　　藝術圖書公司

11. 書法教育學　　　　　　　　　　　　　陳振濂著　　西泠印社

12. 唐代歐陽詢九成宮醴泉銘及其筆法　　　任　平著　　西泠印社

13. 中國書法思想史　　　　　　　　　　　姜澄清著　　河南美術出版社

14. 中國書法史　　　　　　　　　　　　　蔣文光著　　文津出版社

15. 初唐書論　　　　　　　　　湖南美術出版社

16. 中晚唐五代書論　　　　　　湖南美術出版社

17. 張懷瓘書論　　　　　　　　湖南美術出版社

18. 國民小學書法　　　　　　　蕙風堂

19. 國民小學寫字教材　　　　　康軒出版有限公司

20. 中國書法大辭典　　　　　　河南出版社〔旺文〕

21. 書譜〔全集〕　　　　　　　香港書譜雜誌社

22. 臺北故宮博物院珍藏書畫　　日本二玄社

◎ 孟昌明書法

　　本書是從美籍畫家、書法家、藝術評論家孟昌明近年書法作品中精選成冊，為藝術家在西方文化環境中，以東方的材料、媒介、傳達思想、情感和美學認知的形式紀錄。作者對中國書法藝術有自己獨到的見解，曾經長期浸淫漢代碑學，臨習大篆「散氏盤」、「泰山金剛經」、「石門銘」、「開通褒斜道碑」、「龍門二十品」、「瘞鶴銘」等碑學名篇，並從西方現代藝術的構成法則中，尋找書法藝術結體的形式規律，將書法藝術放在藝術哲學的層次上加以思考，在讀書、行路、打太極拳的過程中，建立自己書法的面貌。

孟昌明　著

◎ 唐人書法與文化

　　書法，是中國人專有的藝術。在中國書法的深層部分，蘊藏有中國人的思想模式、審美觀點與人生觀、價值觀等，可說是了解中華文化與藝術的一面窗口。本書即以中國史上書法最盛的唐代為例，從各角度加以探討，作全面性的闡析，藉此認識中國書法是最善於表現人類高尚品質的藝術。

王元軍　著

◎ 書法與認知

　本書首次對中國書法的深層領域——書者在書寫過程中的注意、思維，大腦功能的本質以及其與漢字特性之間的關係——以實驗方法作出了初步的探討，並對書法操作的積極作用，如書者的認知活動與認知能力的影響，也開展了原創性的科學檢驗。重點研究發現表明，毛筆書法的操作對書者的認知活動能產生促進作用，長期的實踐亦能增進書者的認知能力和效用。這些結果符合歷代書法的「啟思」與「益智」作用，並為這些主觀的傳統體驗，提供了科學的依據和理論的基礎。

高尚仁、管慶慧　著

◎ 書法心理學

　本書回顧傳統書法論者的精華思想，並從現代心理學的理念及架構出發，為建立科學的書法研究提出嶄新的觀念及方向。除了討論傳統書學理論之外，本書並首次報導一系列心理實驗對書法行為的研究成果，其中主要題材包括書法運作時之心理、生理反應，如呼吸、腦電波、血壓及心電反應等各方面的理論的應用性的探討，並為樹立書法的科學研究建立了基礎。

高尚仁　著

◎ 中國繪畫通史（上）（下）

本書縱橫古今，論述了原始時代以降的七千年繪畫史，對畫事、畫家及畫作均有系統地加以評介，其中廣泛涵蓋了卷軸畫、岩畫、壁畫等各類畫作。除漢民族外，也兼論少數民族之繪畫史，難能可貴的是不但呈現了多民族文化的整體全貌，又不失其個別特殊性。此外，本書更增補了最新出土資料一百三十餘處，極具研究與鑑賞價值，適合畫家與一般美術愛好者收藏。

王伯敏 著